文徵明草書前赤壁賦

彩色放大本中國著名碑帖

孫寶文 編

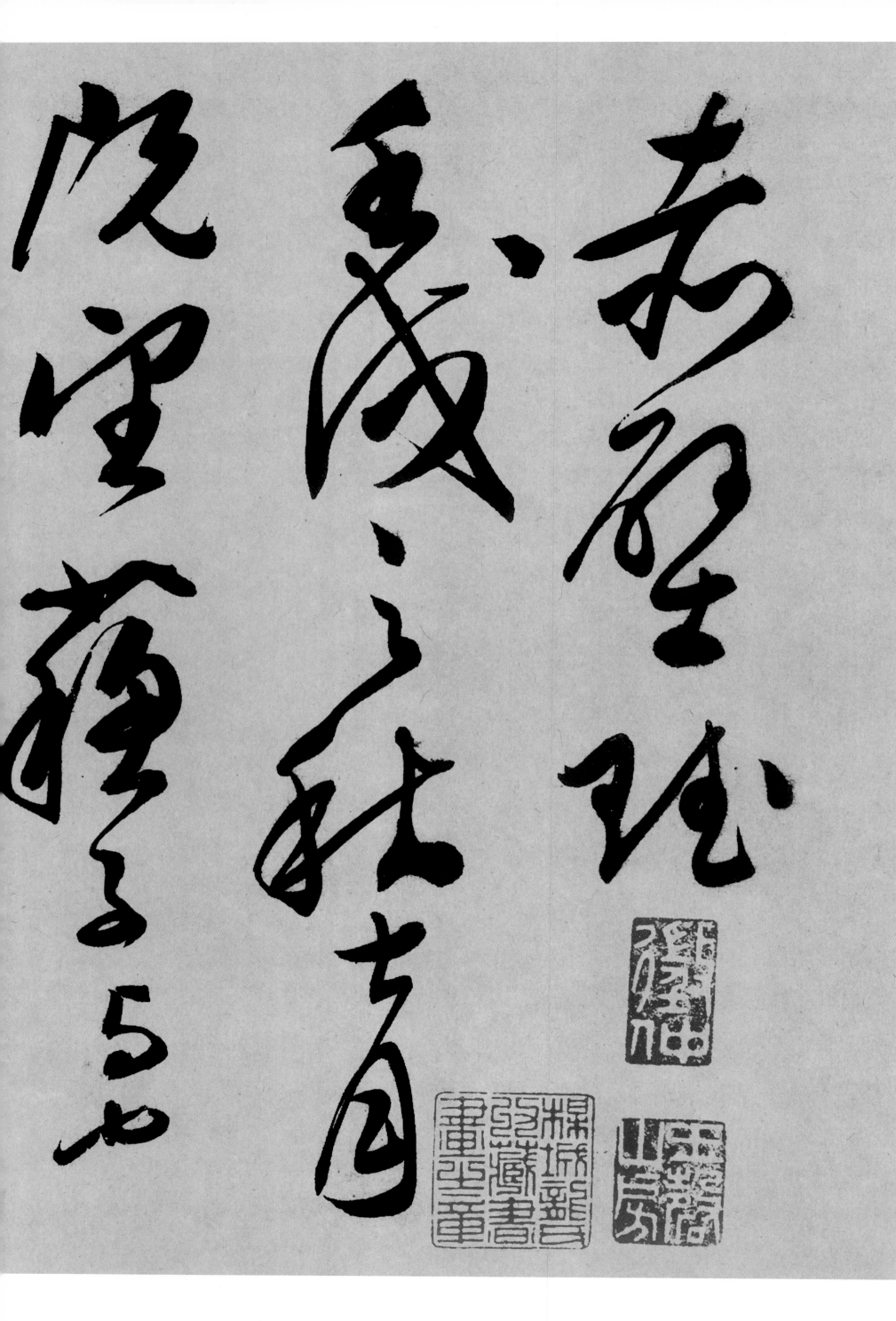

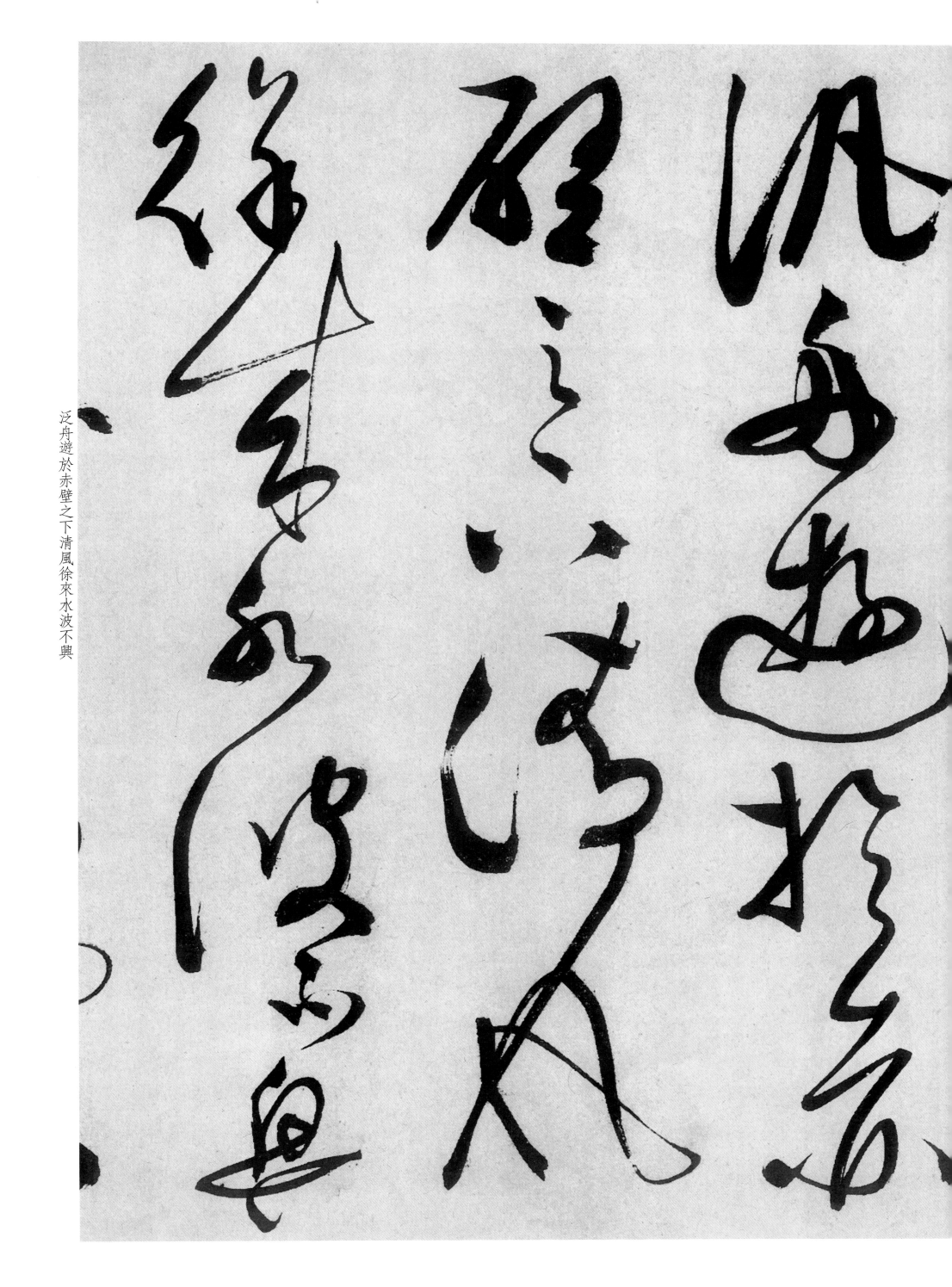

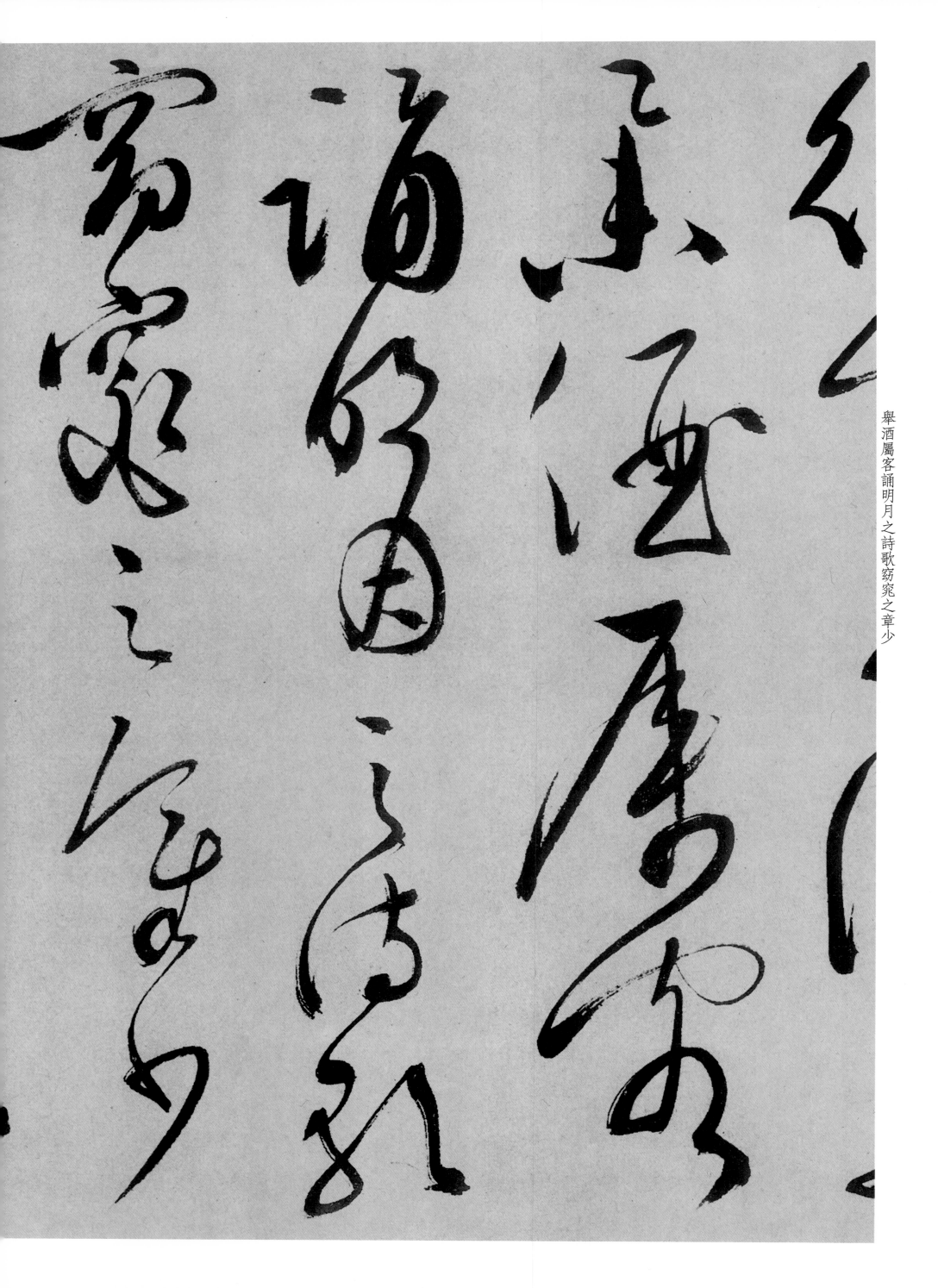

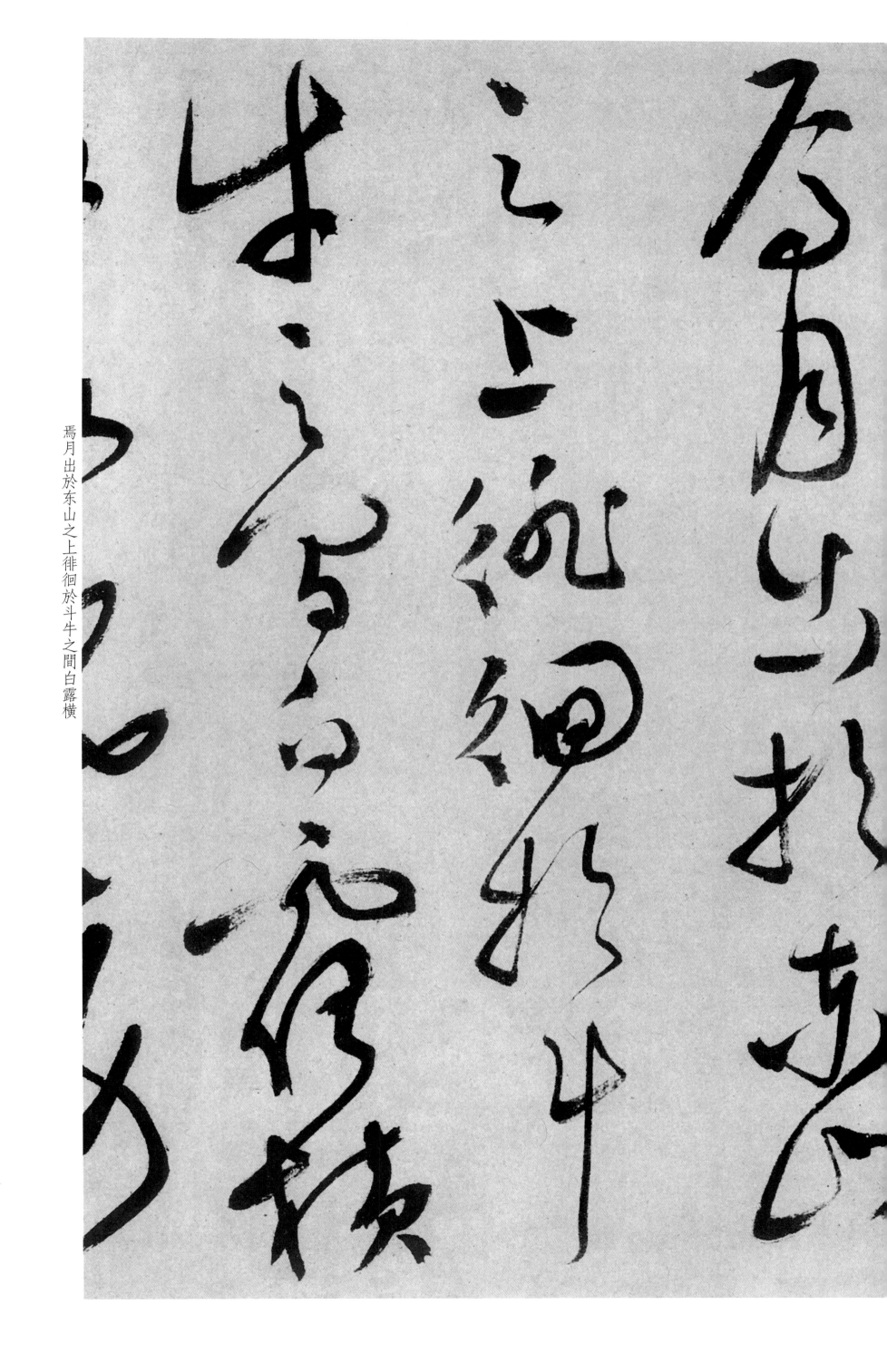

焉月出於东山之上徘徊於斗牛之間白露横

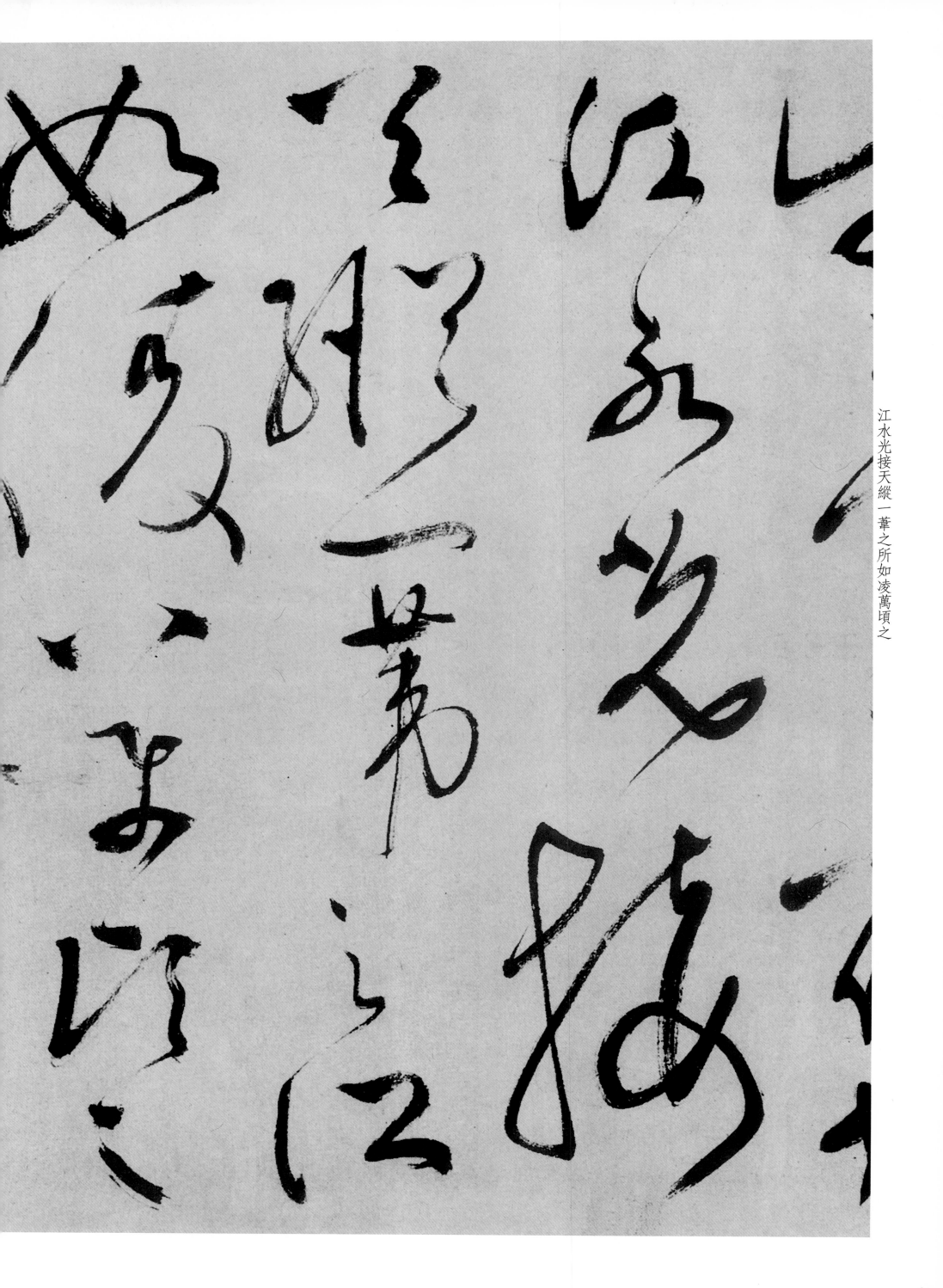

7

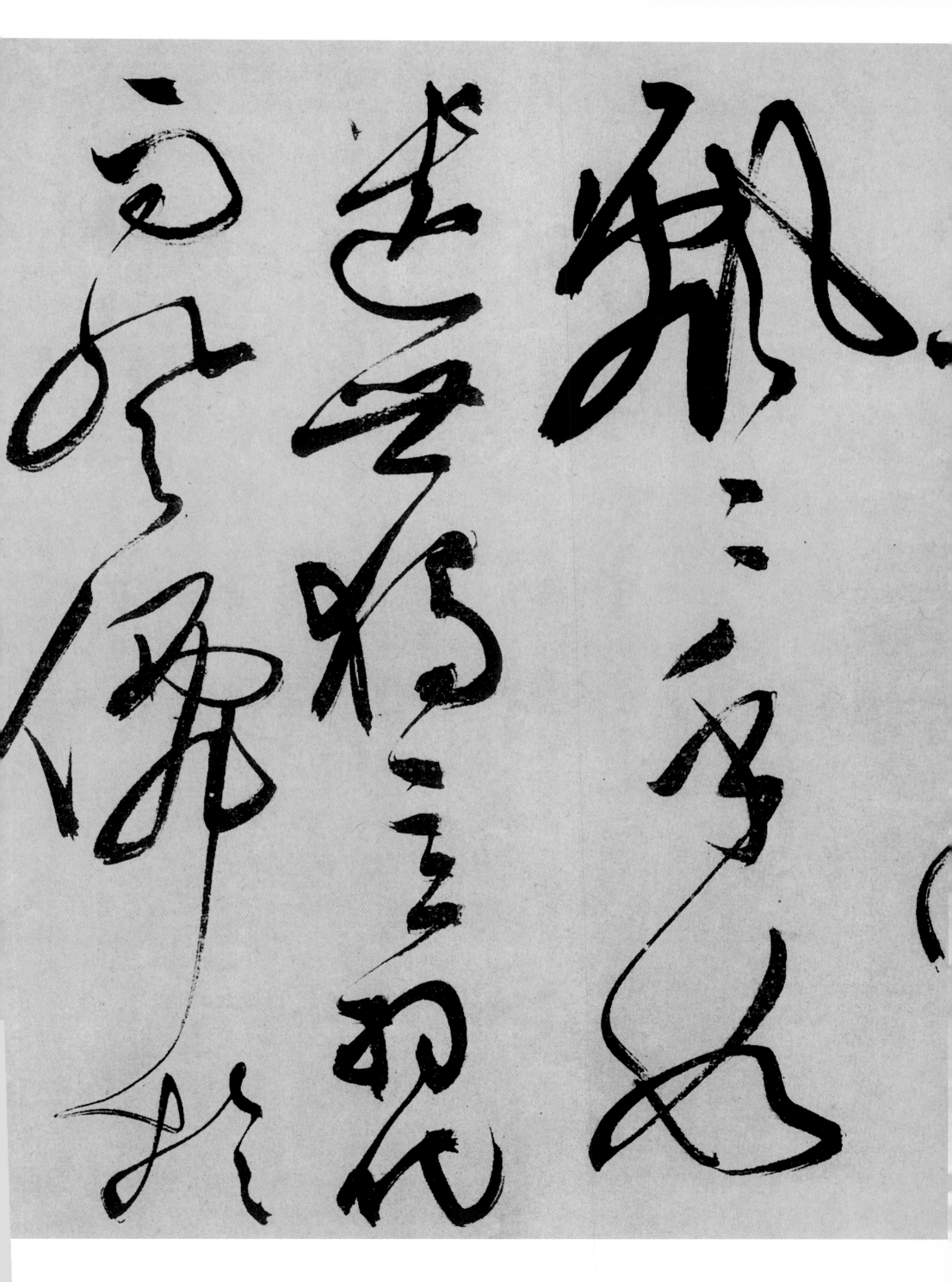

飄飄乎如遺世獨立羽化而登儔於是飲酒乐甚扣舷而歌之歌曰桂棹兮

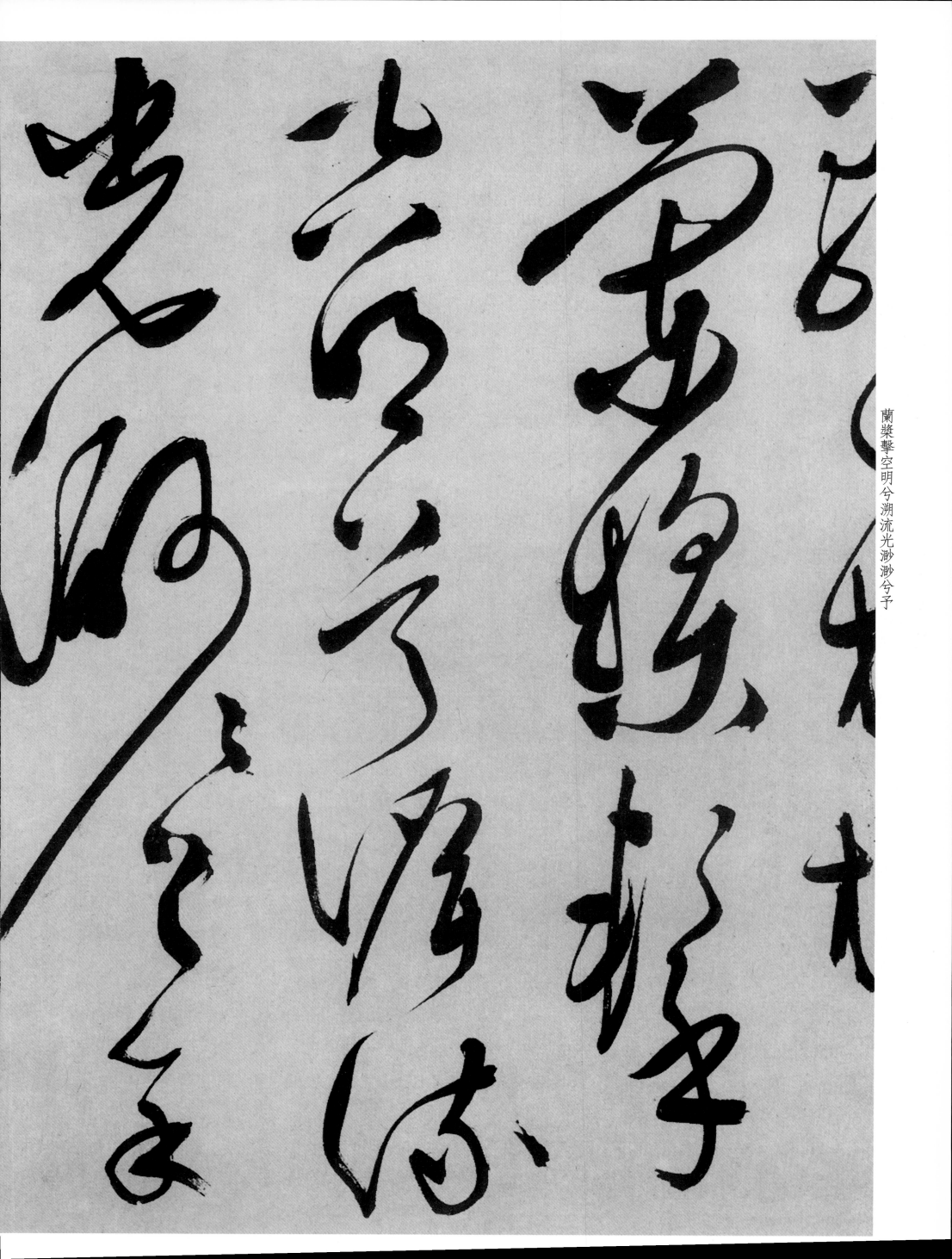

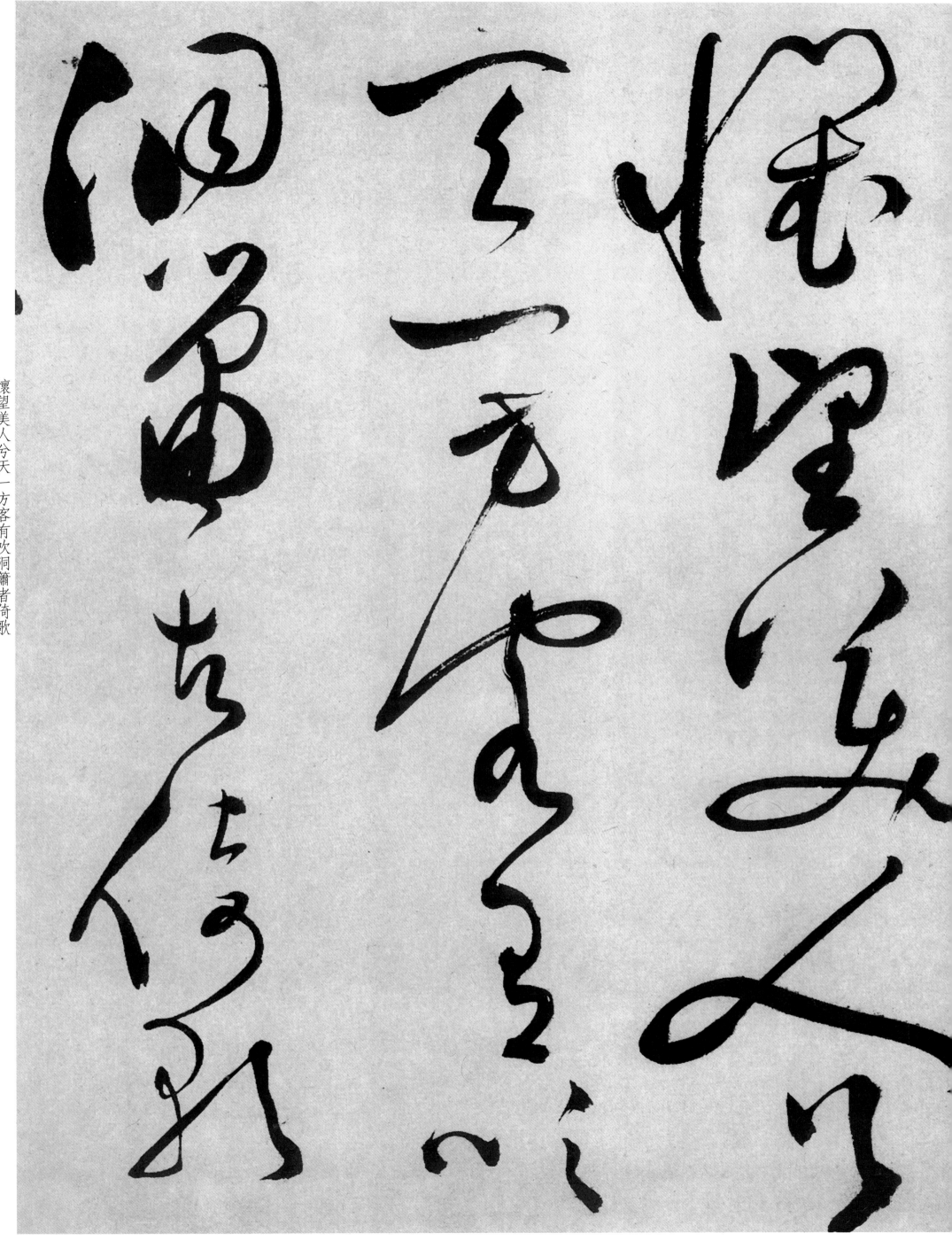

懷望美人兮天一方客有吹洞簫者倚歌

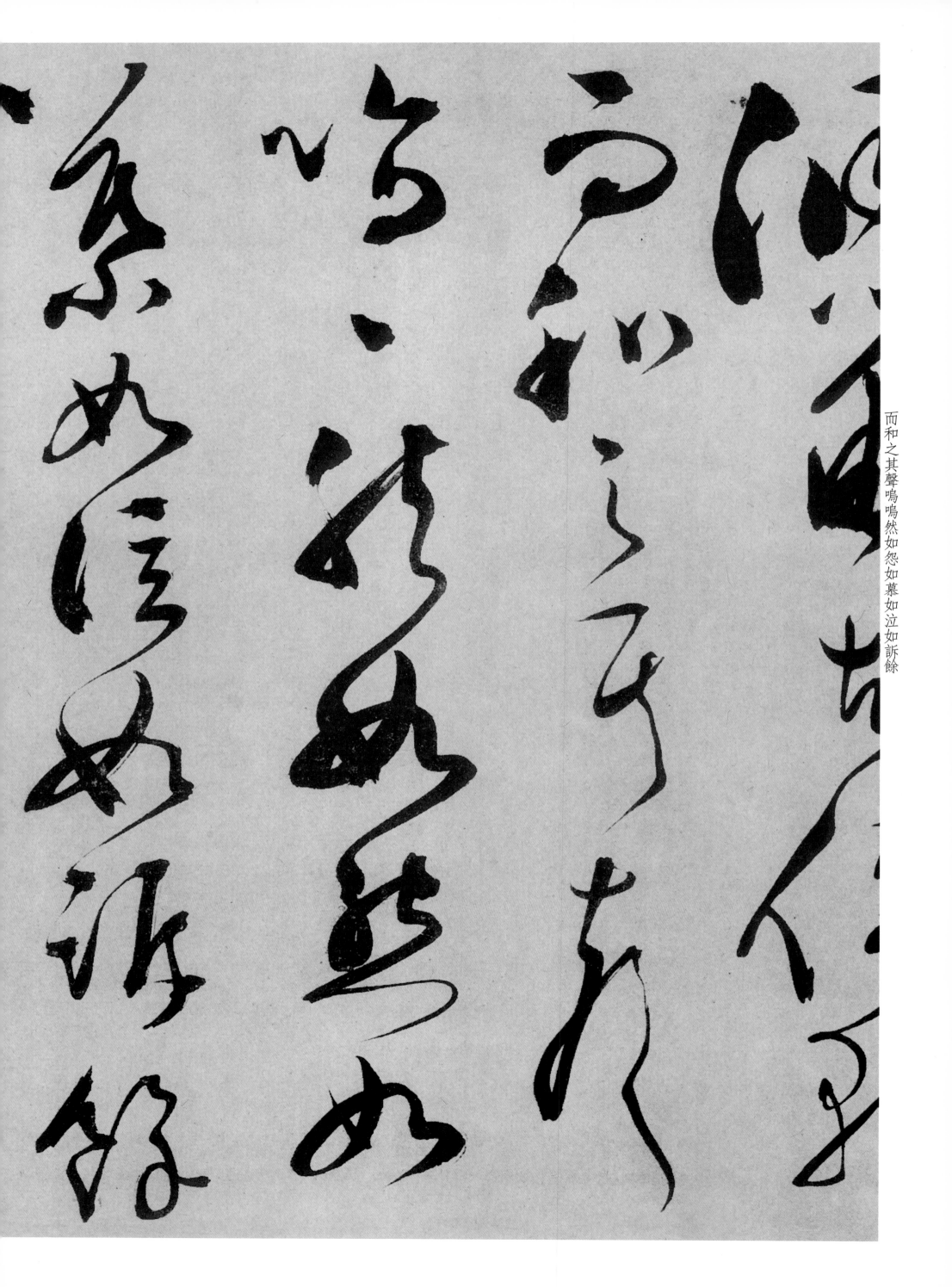

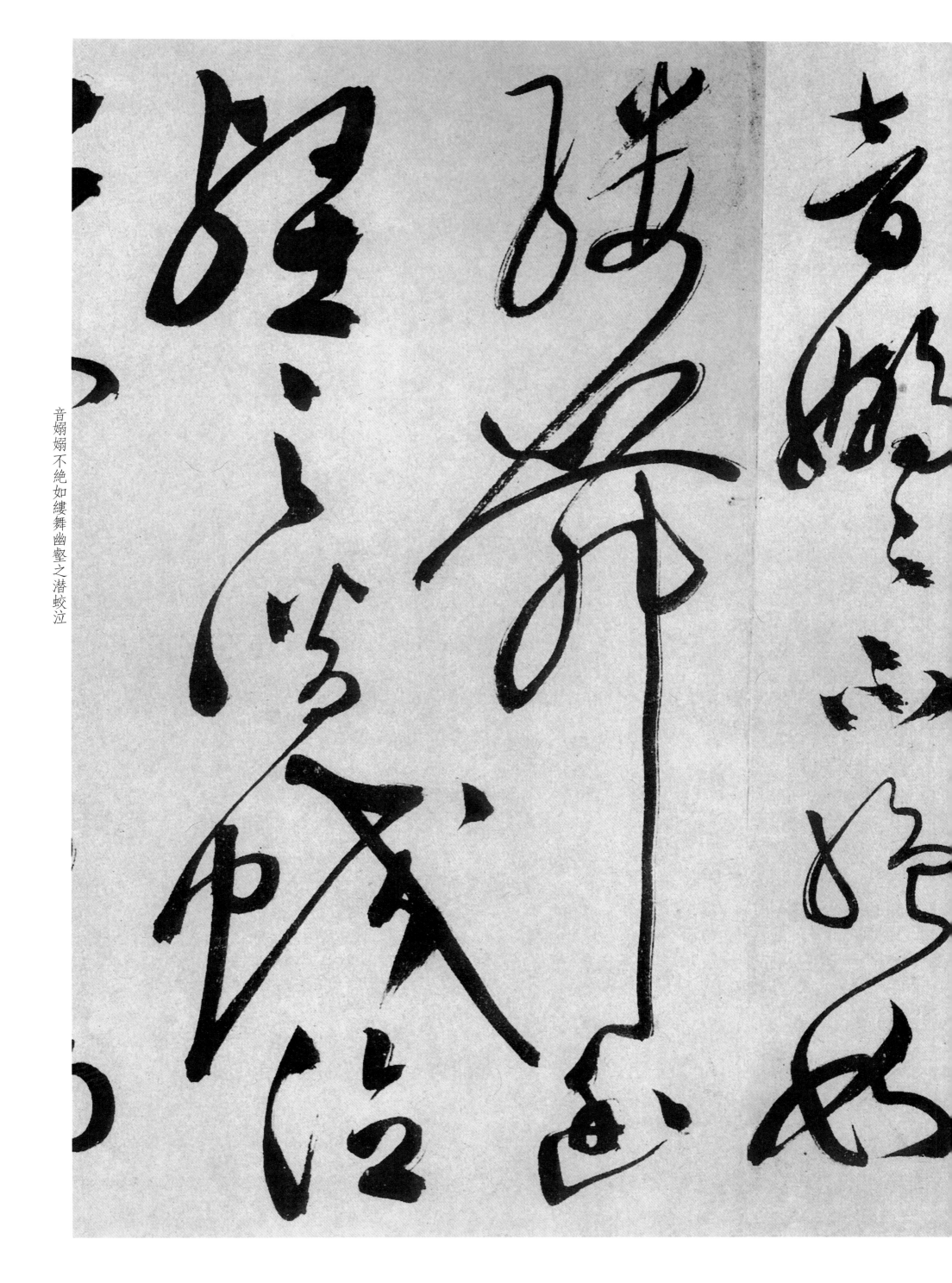

音嫋嫋不絕如縷舞幽壑之潛蛟泣

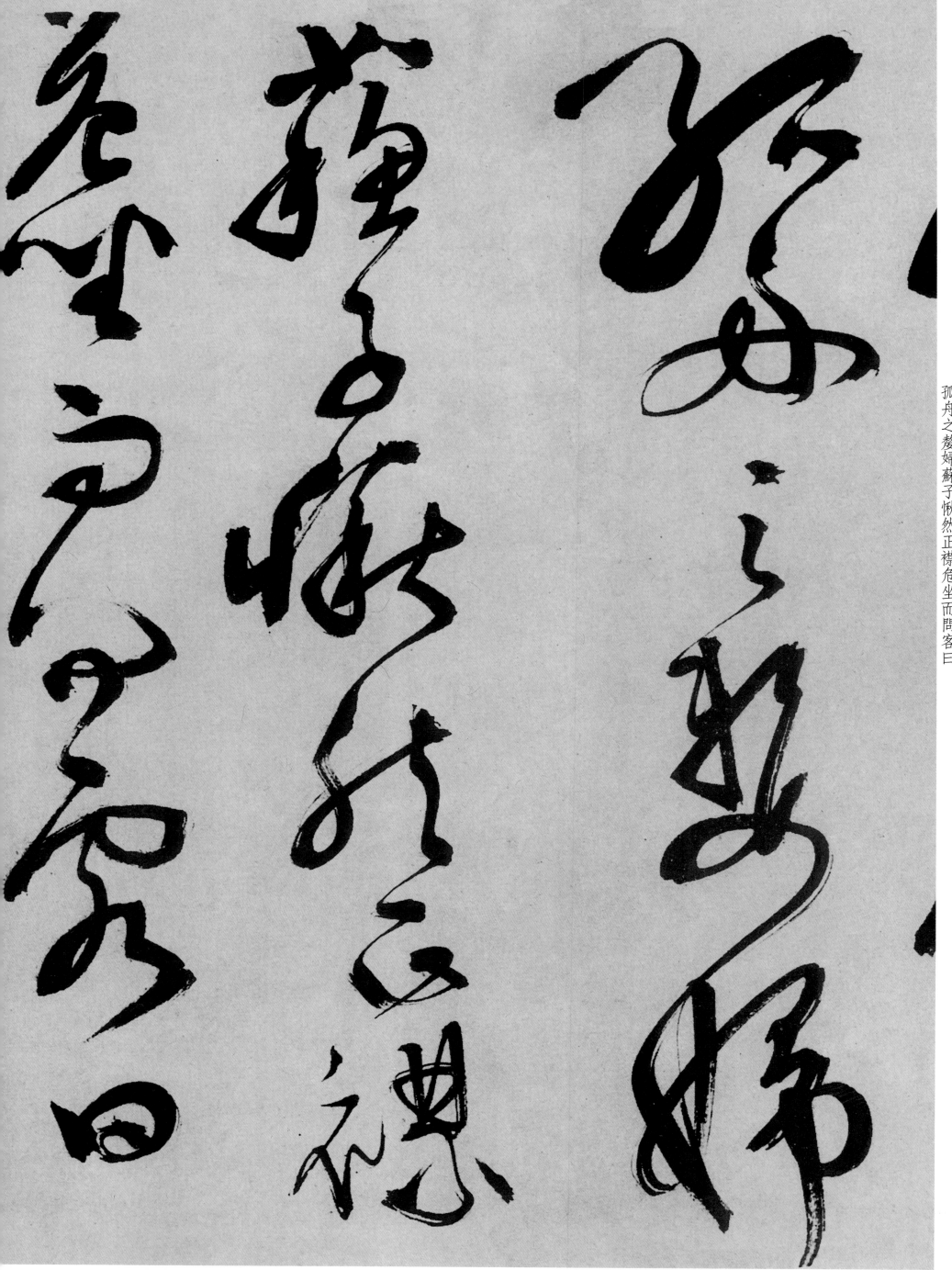

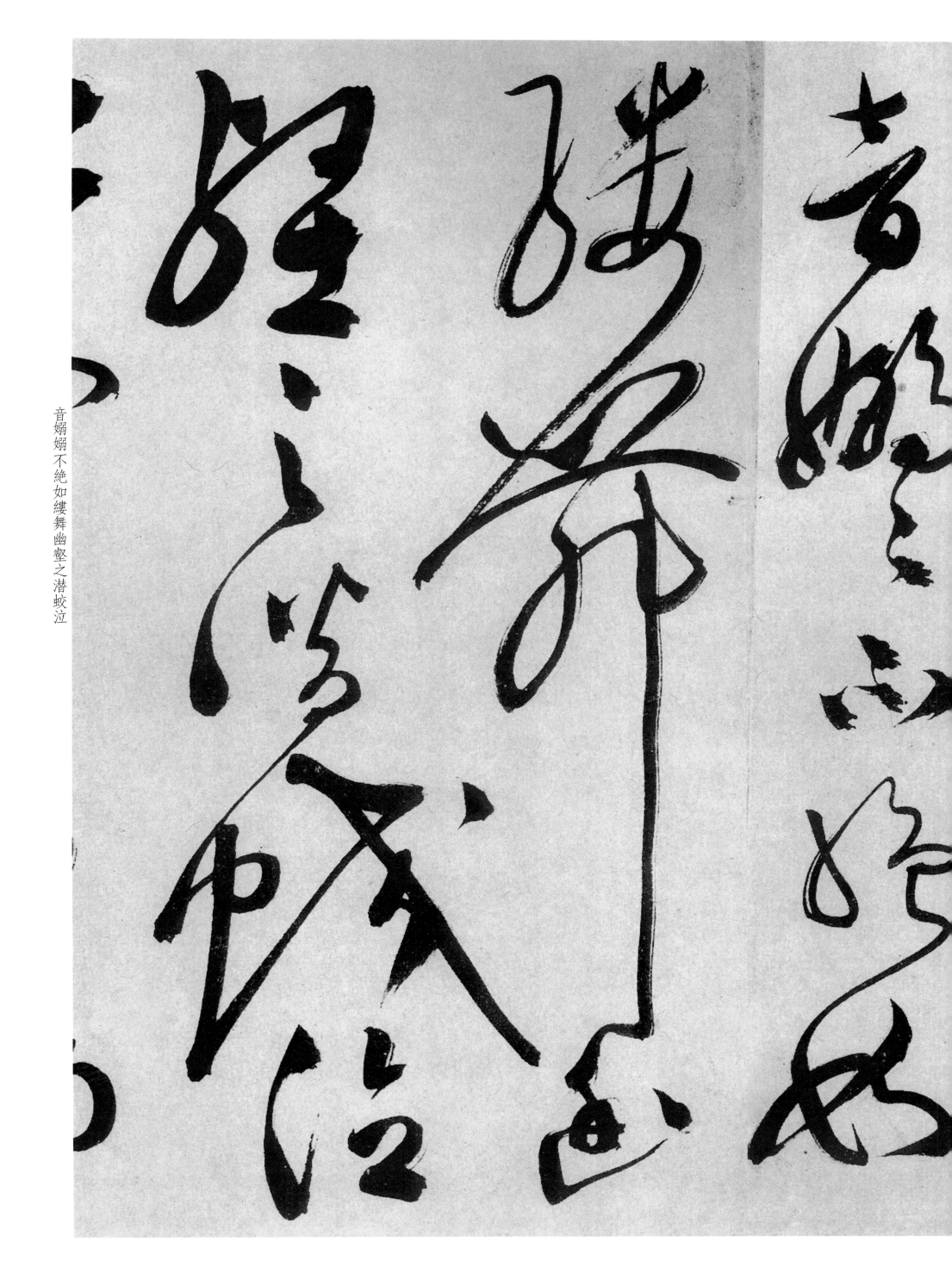

音嫋嫋不絕如縷舞幽壑之潛蛟泣

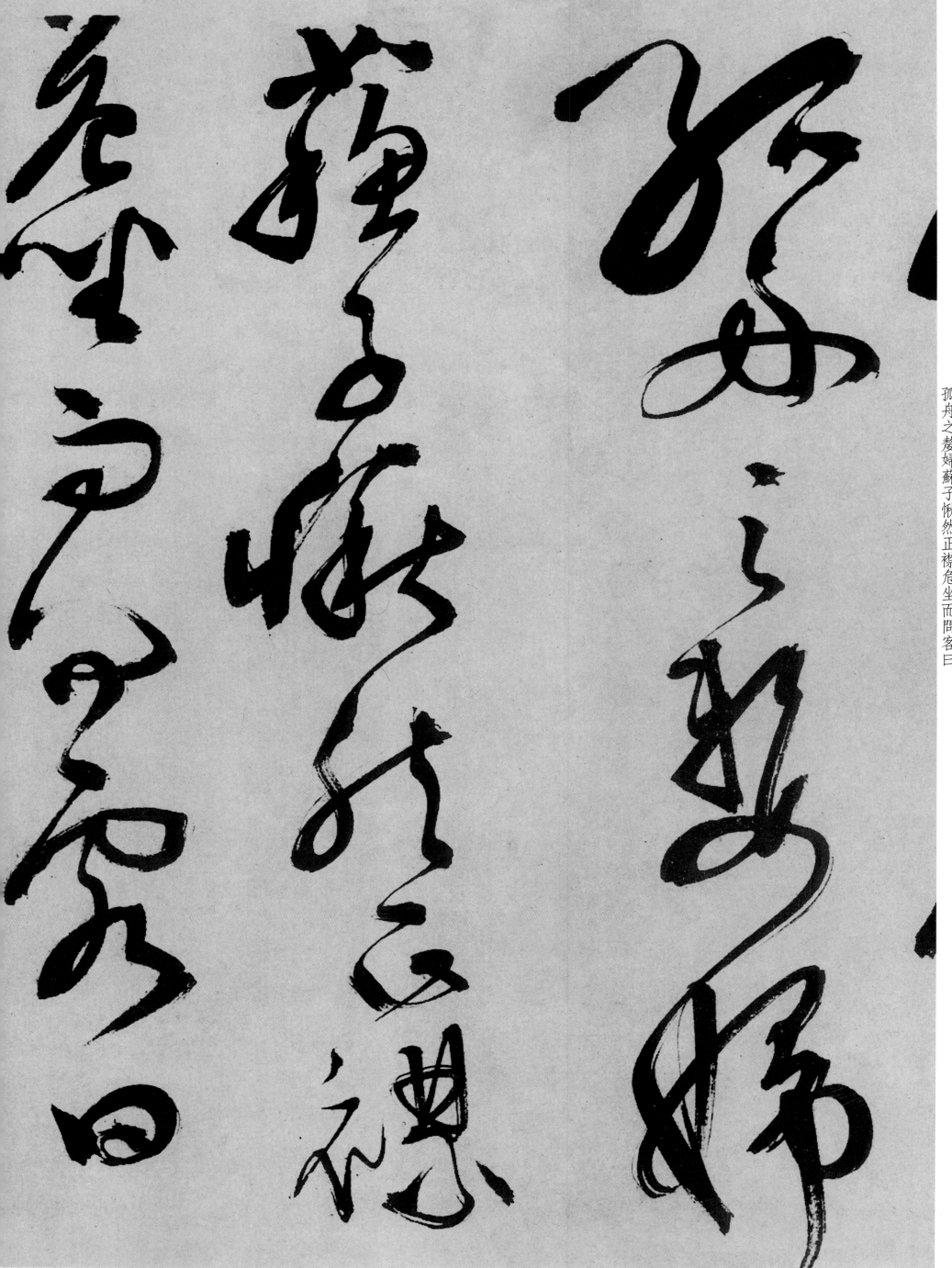

孤舟之嫠婦蘇子愀然正襟危坐而問客曰

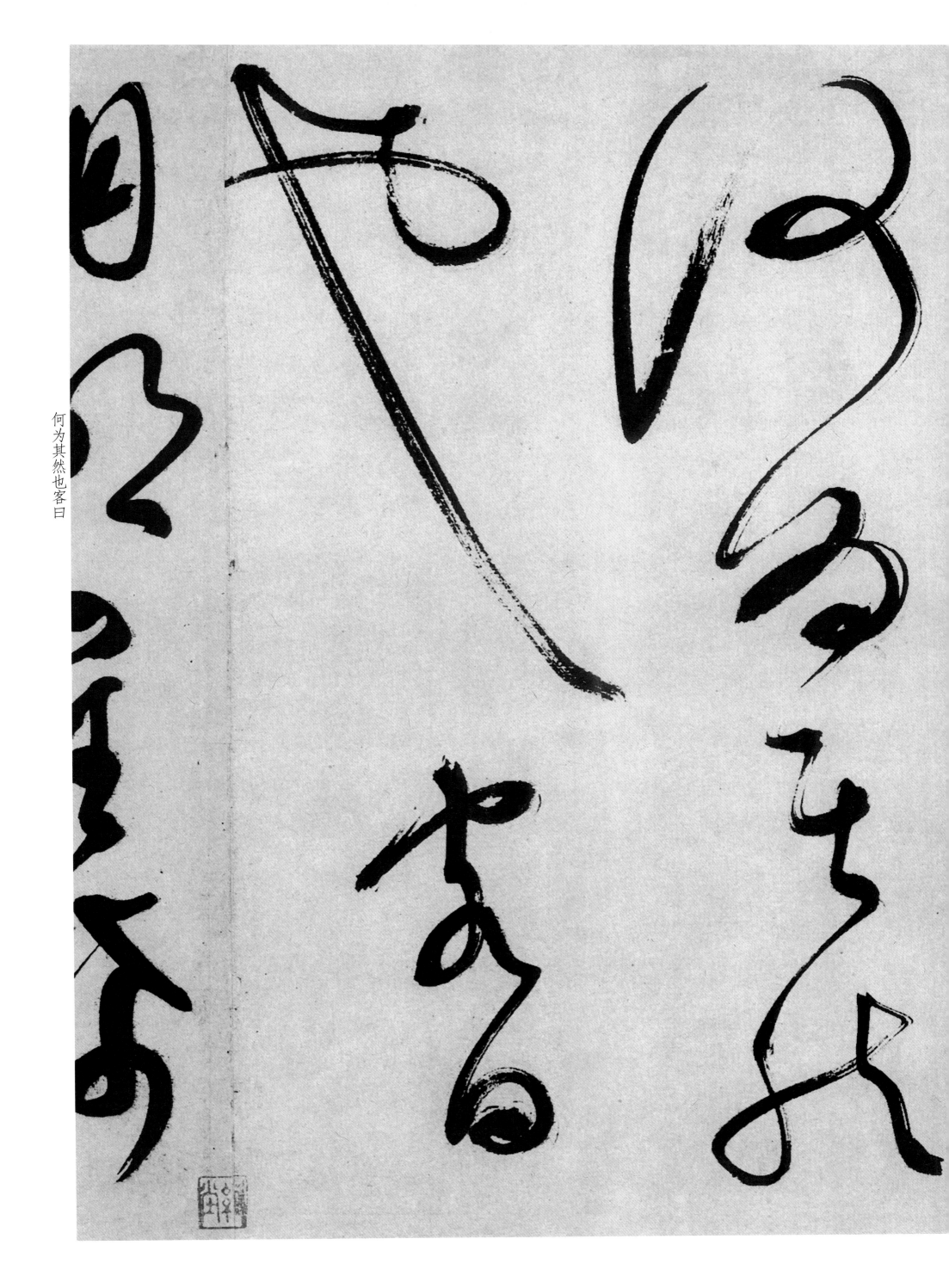

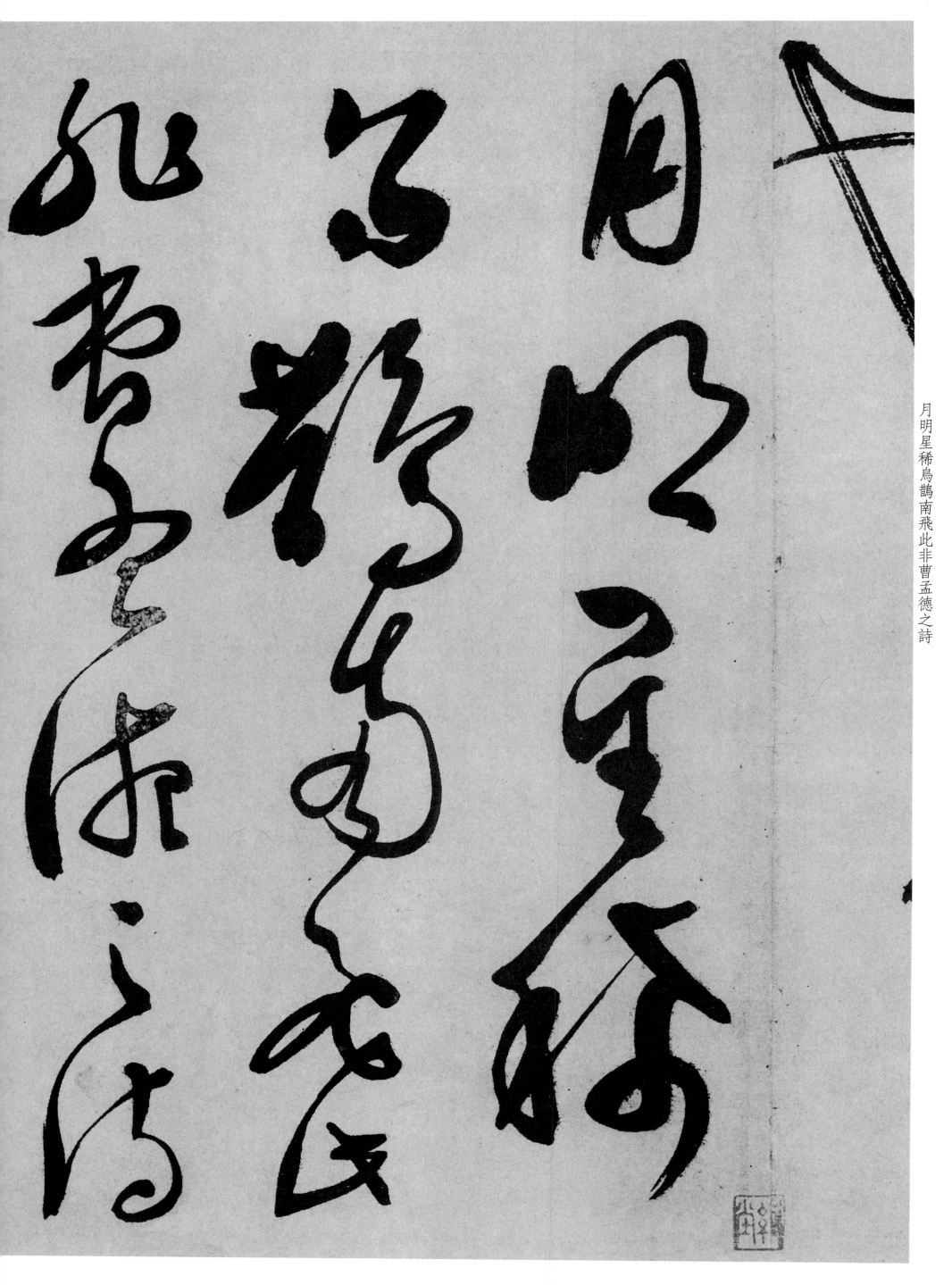

月明星稀烏鵲南飛此非曹孟德之詩

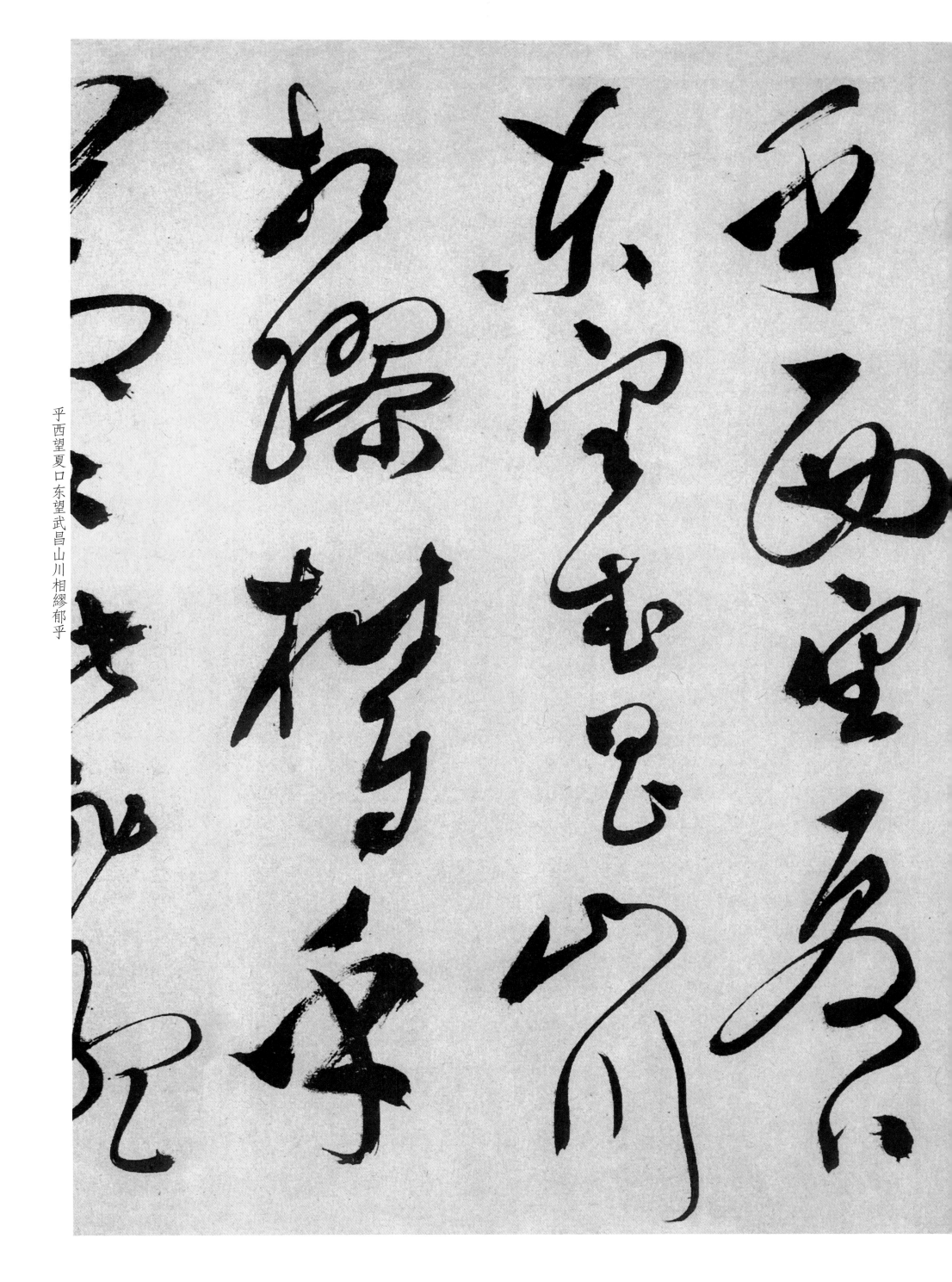

平西望夏口東望武昌山川相繆郁乎

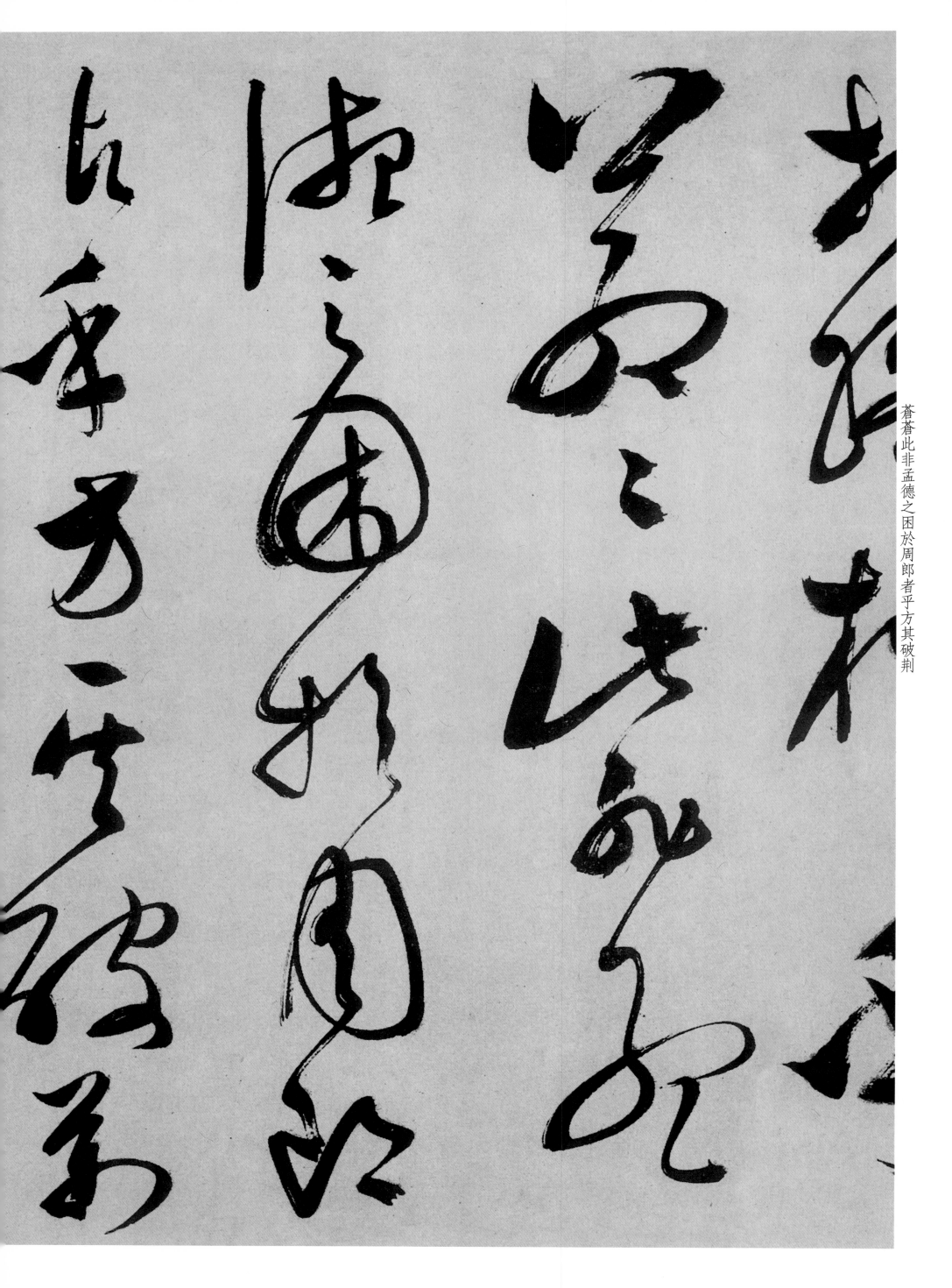

蒼蒼此非孟德之困於周郎者乎方其破荆

州下江陵順流而東也舳艫千里旌旗蔽空

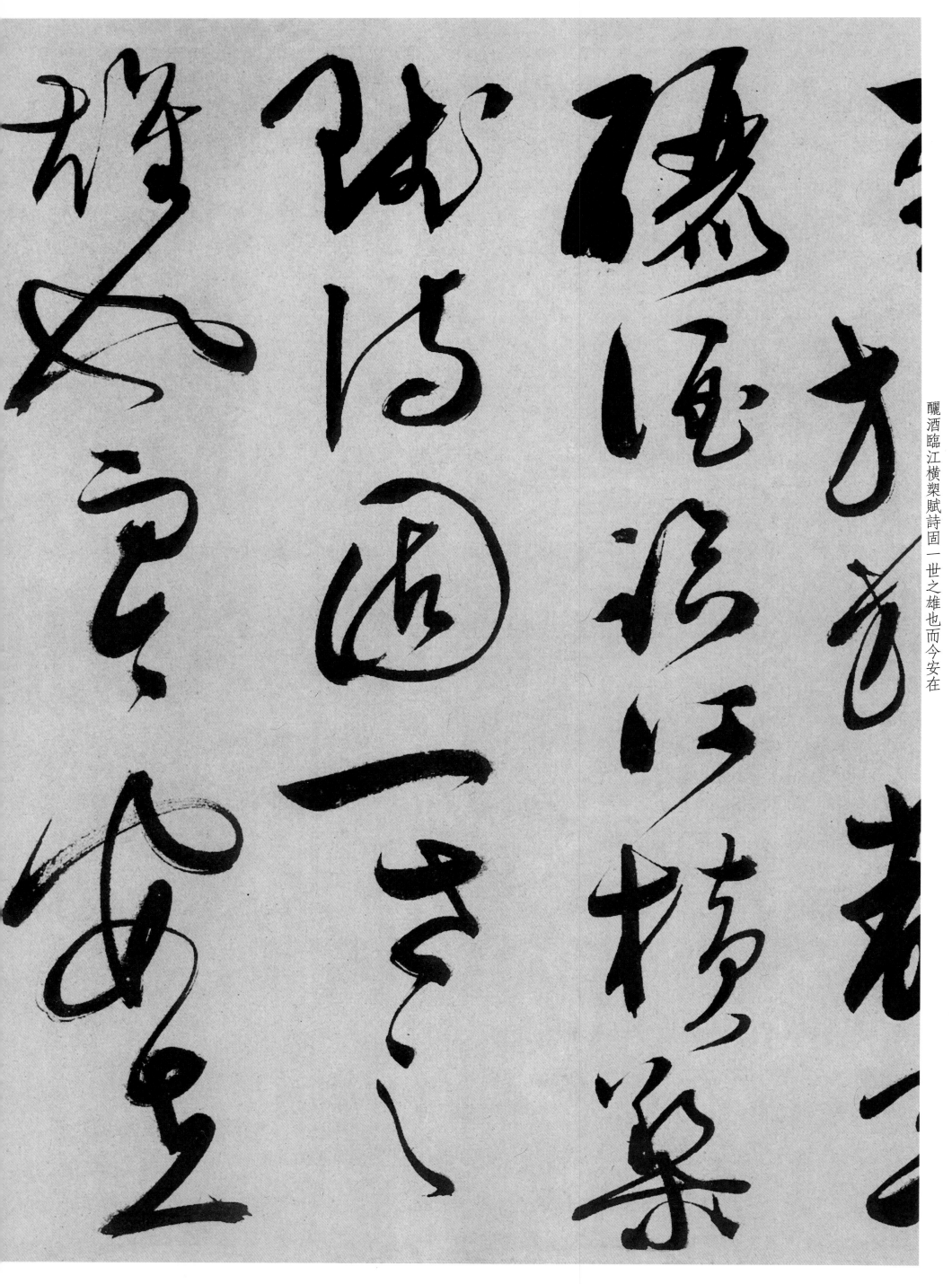

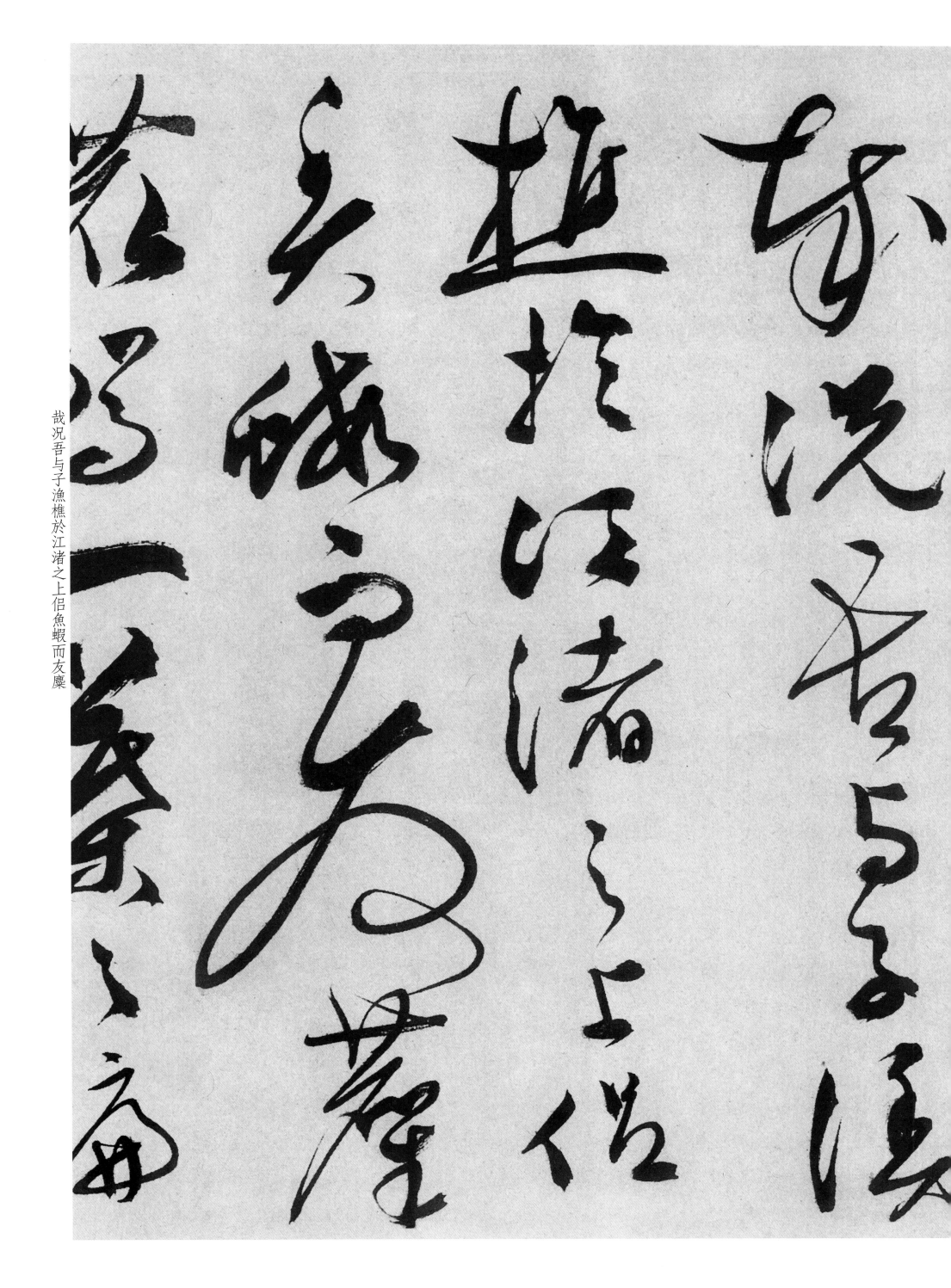

哉況吾與子漁樵於江渚之上侶魚蝦而友麋

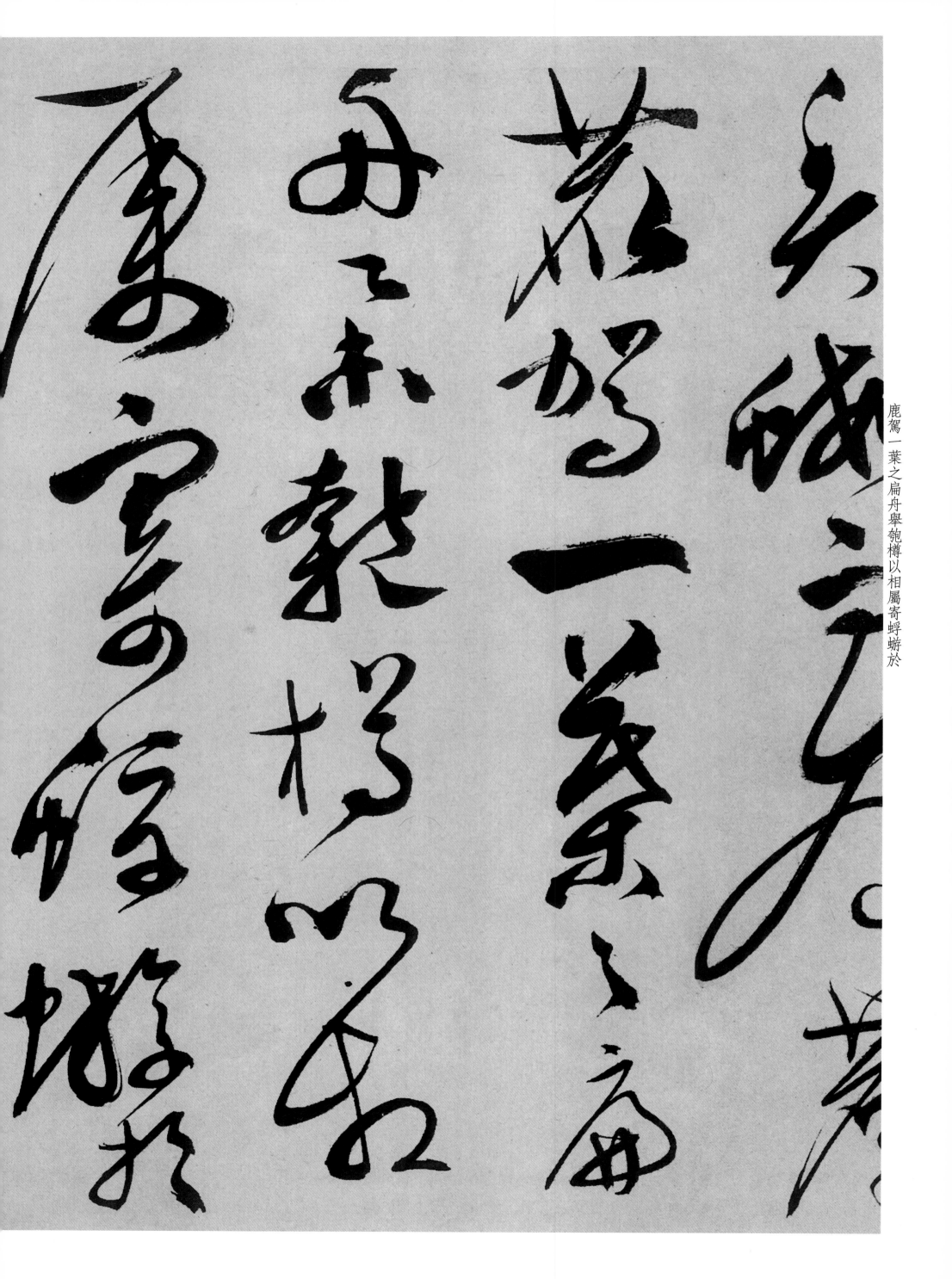

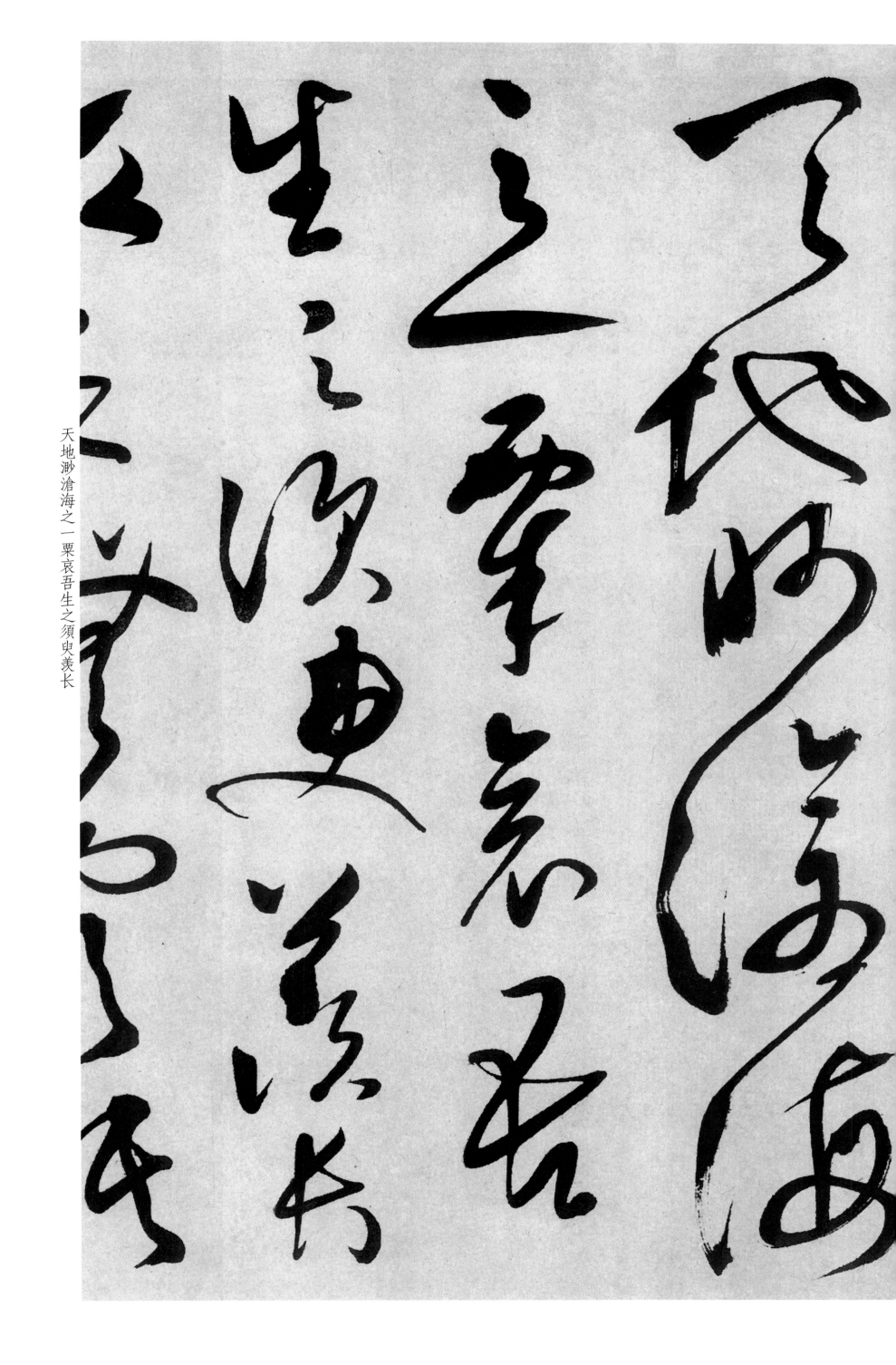

天地渺滄海之一粟哀吾生之須臾羨长

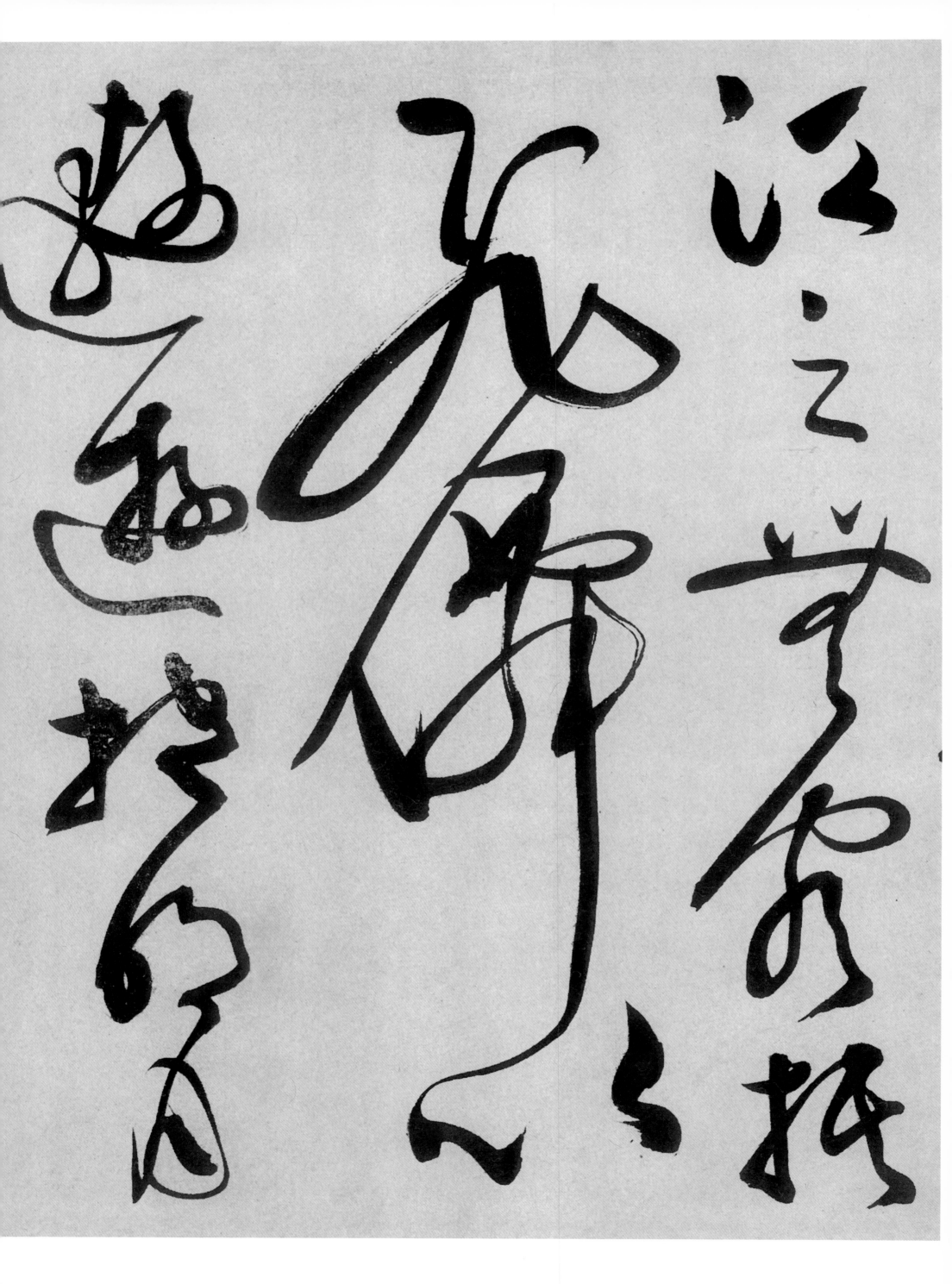

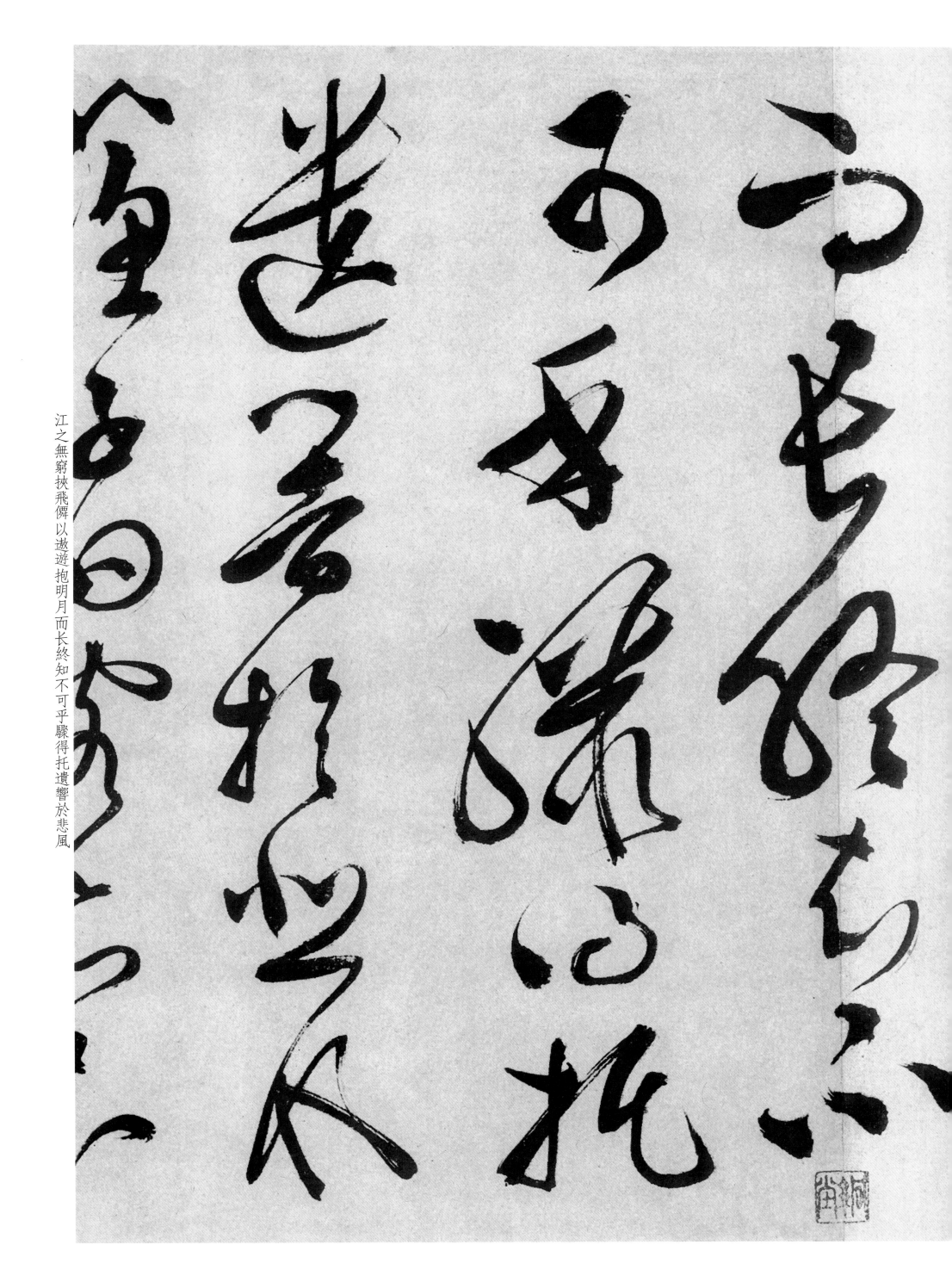

江之無窮挾飛僊以遨遊抱明月而长終知不可乎驟得托遺響於悲風

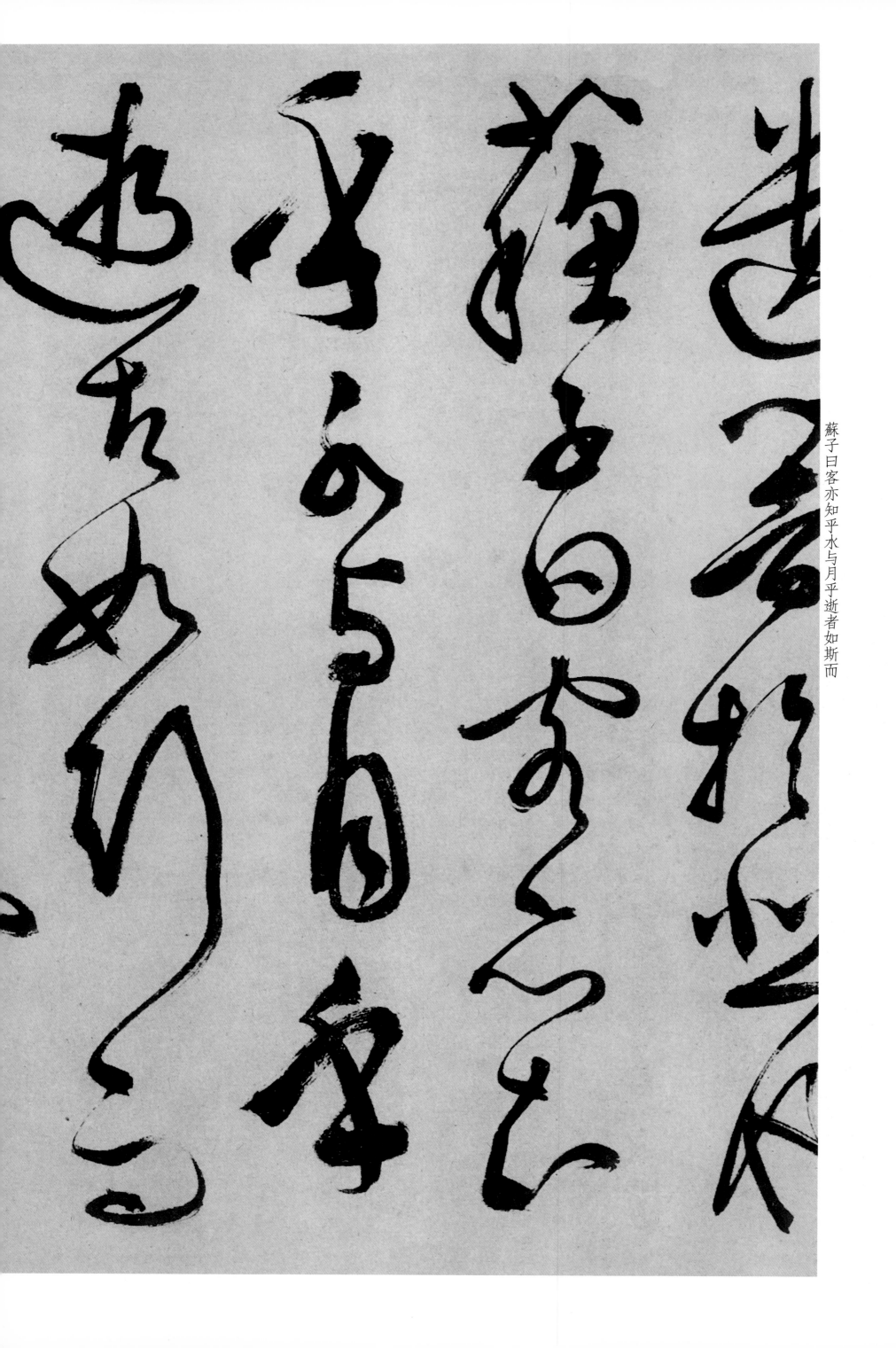

蘇子曰客亦知乎水与月乎逝者如斯而

未嘗往也盈虚者如彼而卒莫消长也

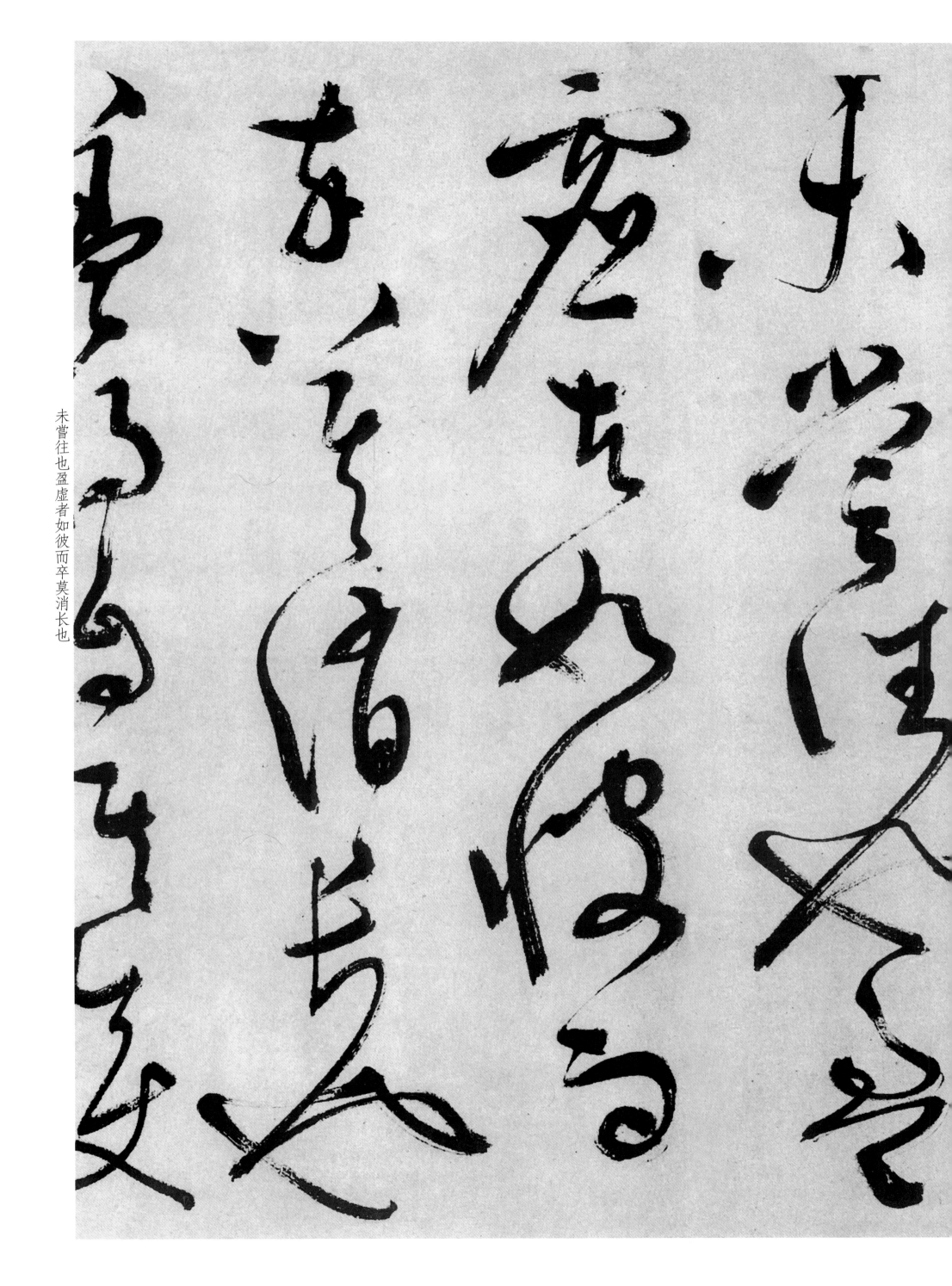

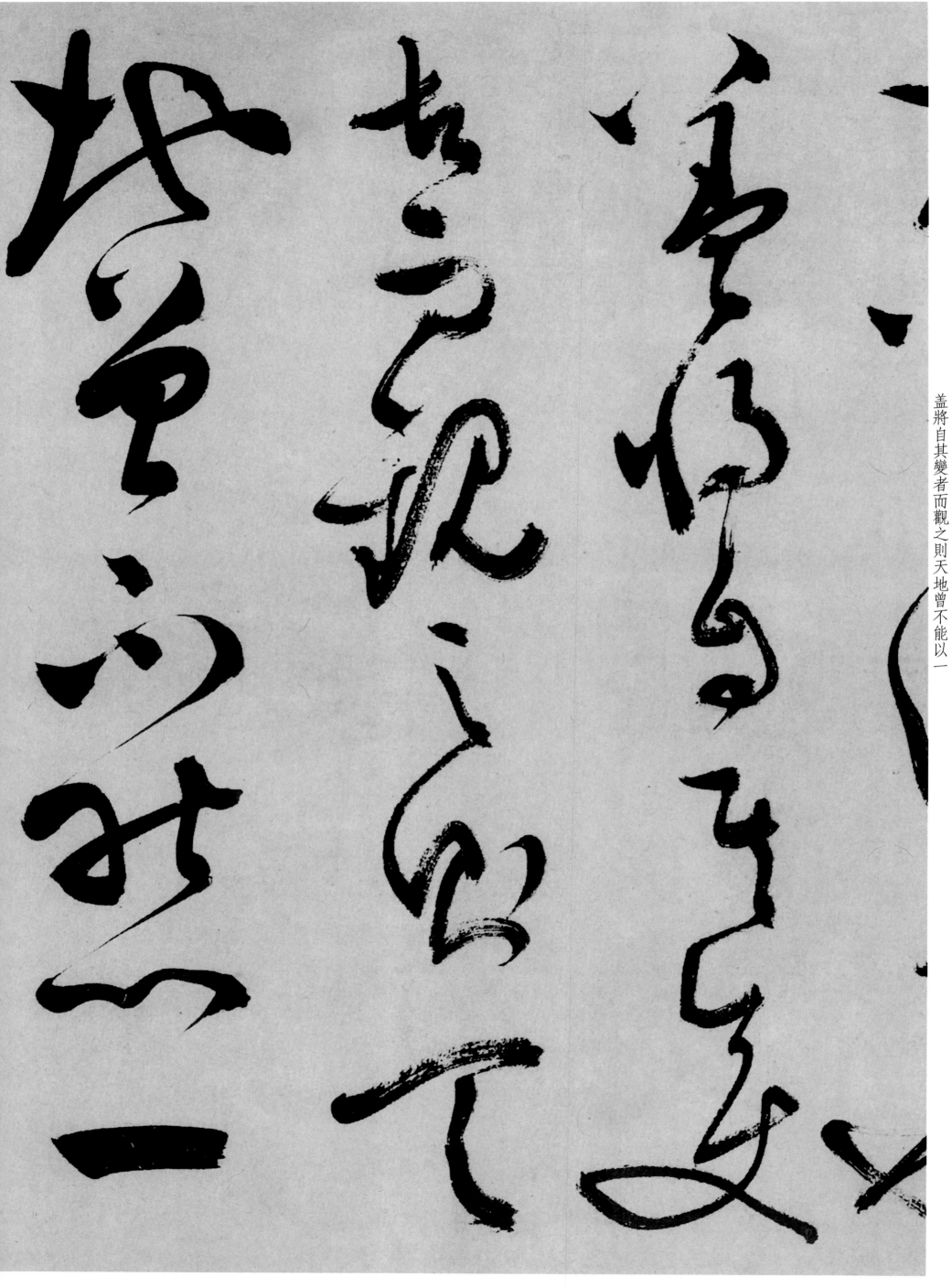

瞬自其不變者而觀之則物与我皆無

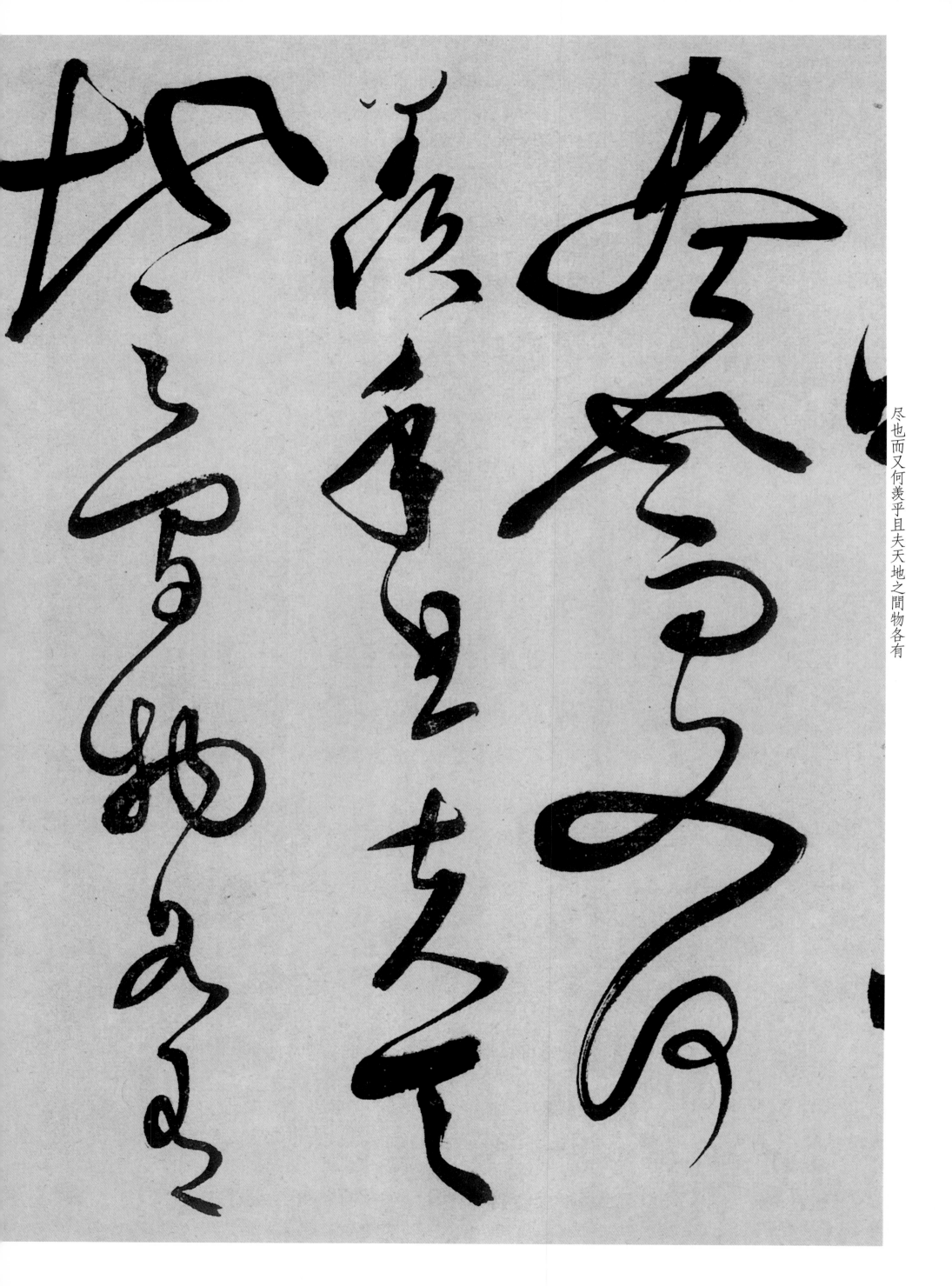

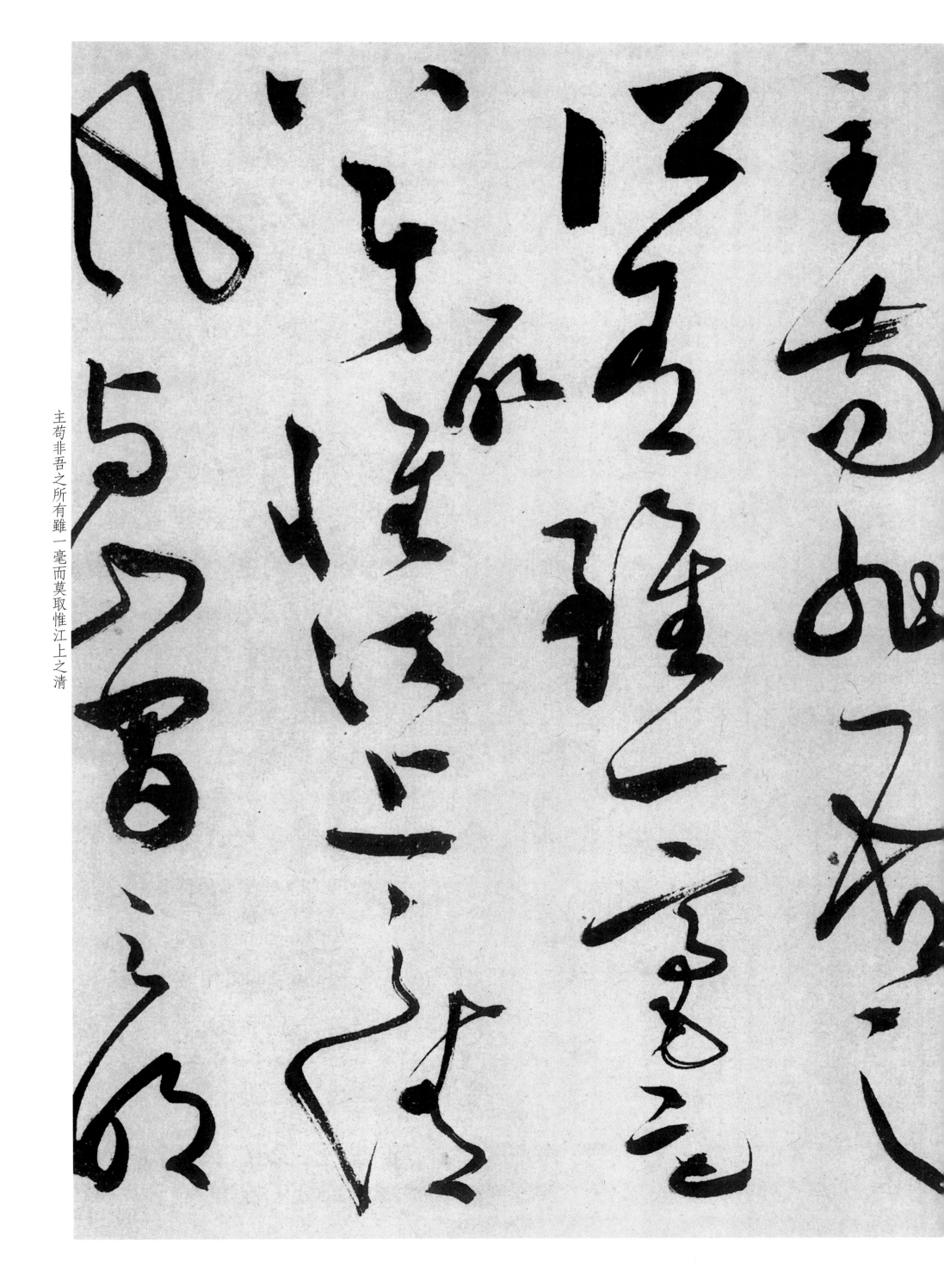

主苟非吾之所有雖一毫而莫取惟江上之清

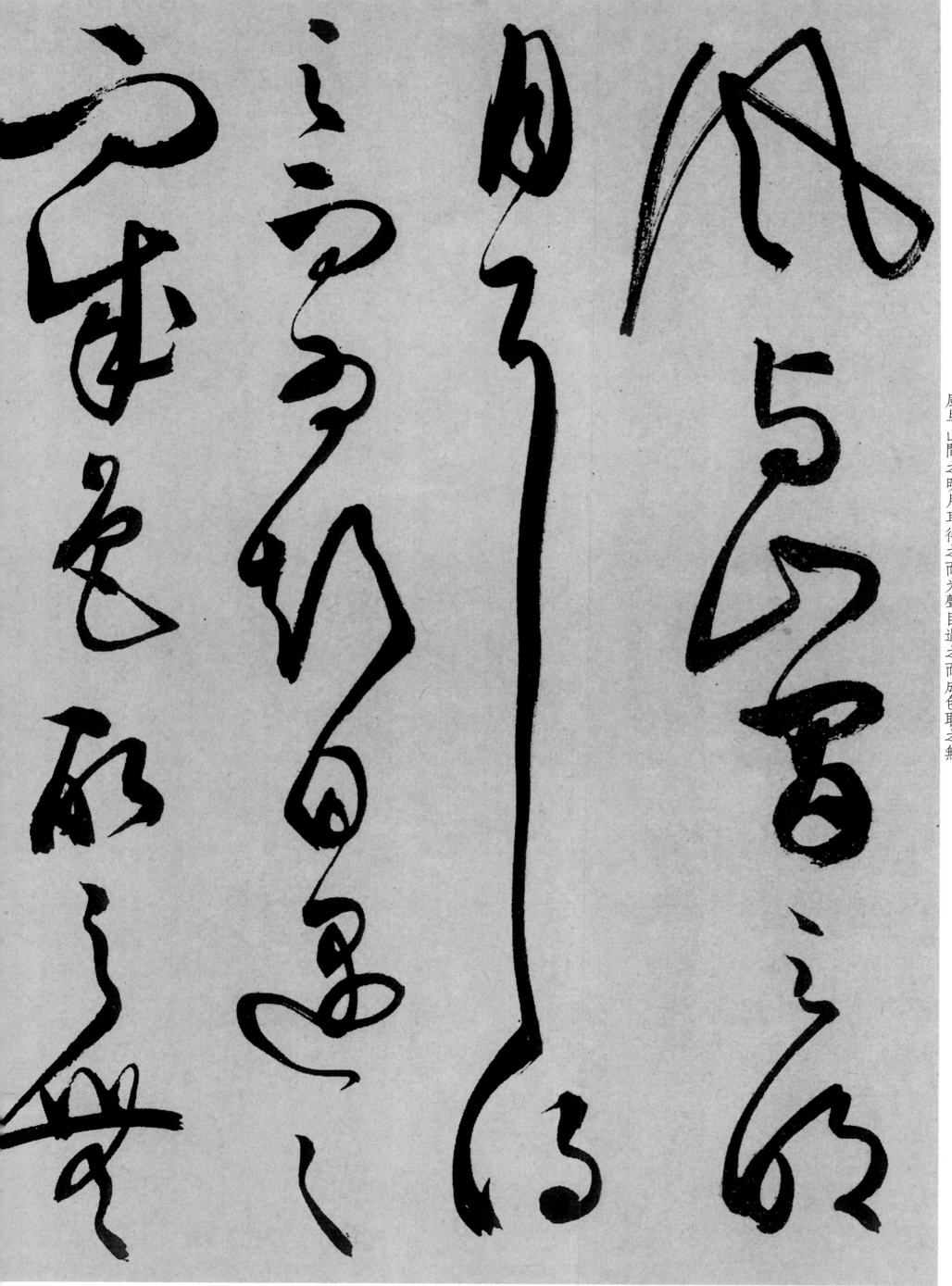

風与山間之明月耳得之而为聲目遇之而成色取之無

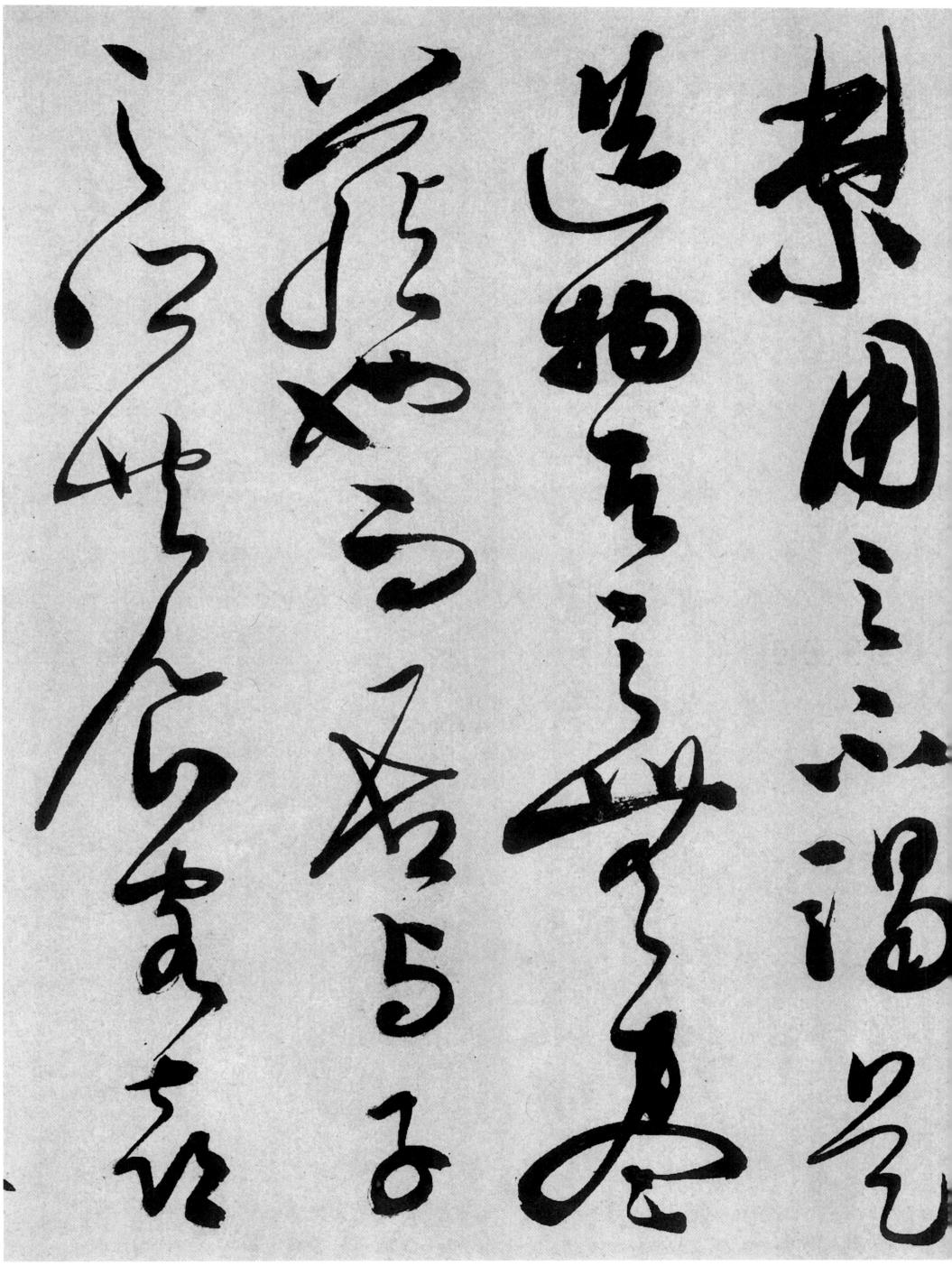

松鹤云霄
顾波波参差
向书横故足

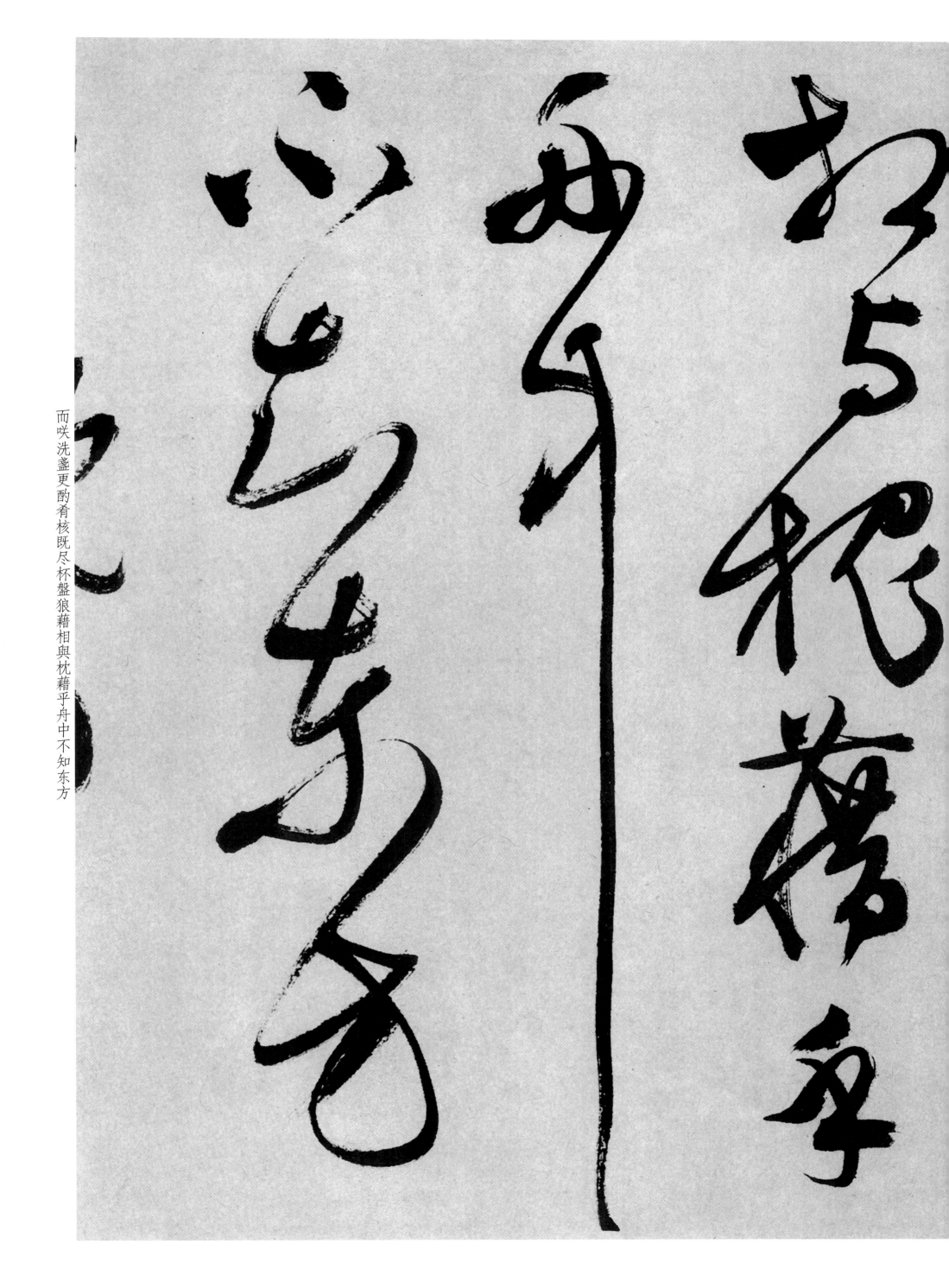

而哜洗盏更酌肴核既尽杯盘狼藉相与枕藉乎舟中不知东方

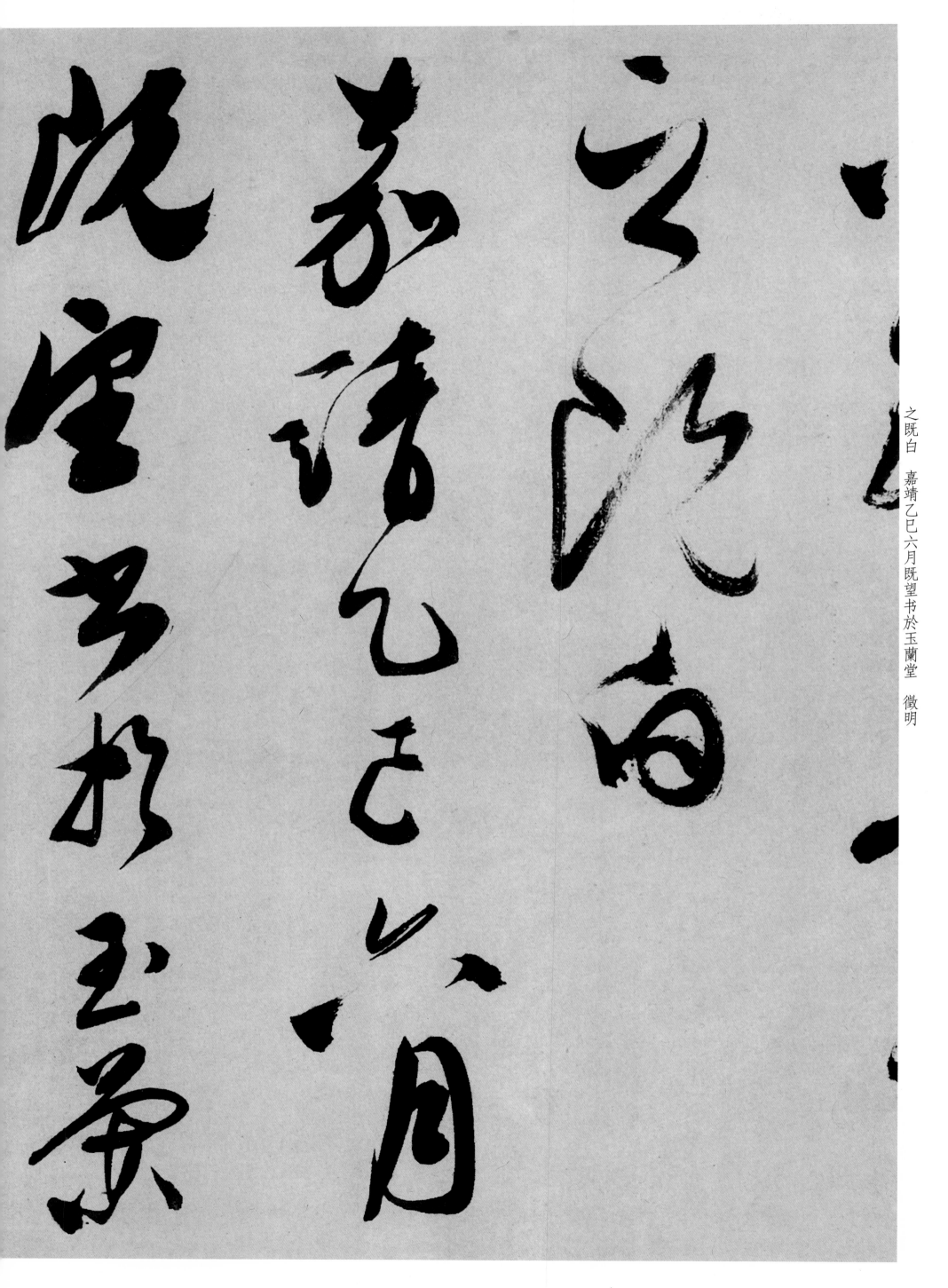

之既白　嘉靖乙巳六月既望书於玉蘭堂　徵明